KB098717

캘리그라피로 읽는 김종삼

내용 없는 아름다움

시 · 김종삼　　캘리그라피 · 오민준　　글 · 이민호

북치는소년

허락된 시간에 감사하며
살아갈 기적을 꿈꾼다

2020년 4월, 따스한 봄은 꽃을 피우고 대자연은 초록 물결로 활기찬데 코로나바이러스(Corona Virus Disease 2019) 대유행으로 전 세계가 침체에 빠졌다. 사회적 거리 두기로 활동에 제약을 받으면서 평범한 일상은 무너지고 계획했던 모든 일들은 갈피를 잡을 수 없이 어수선하다. 대외 활동이 모두 정지되다시피 하고 일정에 공란이 생기면서 뜻하지 않게 주어진 나만의 시간. 그동안 온전한 나만의 시간을 갈망했는데 막상 시간이 주어지니 마음만 분주할 뿐, 시간을 어찌 써야 할지 몰라 허둥거리다 그냥 흘려보냈다. 매순간 주어진 시간이 얼마나 소중한지 다시금 깨닫는다.

여기 실은 작품은 김종삼 시인의 시 60편을 캘리그라피로 표현한 것이다. 김종삼은 우리나라 현대 문학을 대표하는 가장 현대적인 시인이다. 문학에 문외한門外漢인지라 선생의 시를 수없이 읽고 자료를 검색하며 이해하려고 애썼다. 직설적이고 솔직하며 거침없는 표현이 주를 이루지만 당시 상황을 이해하지 못하면 선생의 시는 의미를 모르는 하나의 문자에 불과했다. 김종삼 시인을 연구하는 이민호 시인의 도움으로 다소 해소解消되었지만 김종삼 시인의 감성과 시적 표현을 온전히 이해하기에는 역부족이었다. 현대적 음율音律과 미적美的 감성이 충분히 반영되지 못한 부분에 대해서는 김종삼 시인과 선생의 시를 사랑하는 분들께 양해를 구한다.

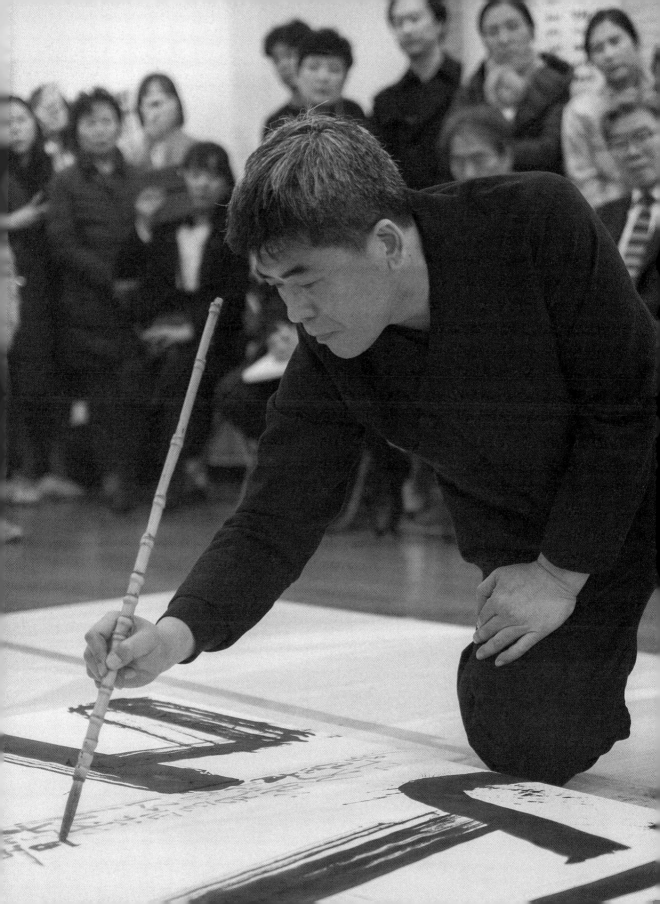

이 책은 세 부분으로 구성했다. 김종삼 시인의 시 원문, 시의 이해를 돕는 이민호 시인의 산문, 시를 캘리그라피로 읽은 작품으로 이루어졌다. 김종삼 시인의 시에는 음악과 미술이 함께하며 사람 냄새나는 우리들의 이야기가 담겨 있다. 선생은 시를 통해 말한다. 우리 삶에는 영원히 빛나는 아름다움이 있다고. 김종삼 시인이 말하는 삶의 아름다움을 많은 사람들이 함께 나누길 바라며 촉매제觸媒劑로 『내용 없는 아름다움』을 출간한다.

김종삼 시인은 진정 예술가이며 '진짜 시인'이다. 고전 음악과 추상 미술의 해박한 지식을 바탕으로 쓴 시는 알 수 없는 악상이 되어 떠오르고 하나의 풍경화로 펼쳐진다. 잔혹하고 궁핍한 현실을 공간으로 묘사하기도 하고 색감을 이루는 대상을 은유적으로 그려내며 비정형非定形을 새로운 추상 세계로 드러낸다. 왜? 김종삼 시인을 현대 문학을 대표하는 시인이라 일컫는지 알 수 있었다. 시어詩語들을 읽어 내고 다시 나만의 언어로 표현하기란 쉽지 않았지만 새로운 시도와 색다른 경험은 나를 즐겁게 했다. 부족한 능력이지만 내가 할 수 있는 모든 표현을 다양하게 풀어내려고 노력했다. 단순한 접근에서부터 시작하여 복잡하게 엮어가기도 했고 그동안 시도하지 않았던 표현과 익숙하지 않은 재료와 도구들도 과감히 사용했다. 작품의 잔상이 다시 선생의 시로 연상되도록 형식과 법에 얽매이지 않고 자유롭게 표현했다.

김종삼 시인의 시는 표현과 형식에 구애되지 않고 사람이 시가 되는 시, 주변 모든 사람들의 아름다움을 노래하는 시다. 선생이 시를 쓴 동기는 사람 사이의 소통이다. 시대의 흐름과 환경의 변화는 늘 새로움을 갈망하며 촉구한다. 세상 모든 것이 그렇게 바뀌고 환경에 따라 적응하기 바쁘다. 그 가운데 문화 예술이 삶에서 차지하는 비중은 점점 커지고 삶의 질을 높이는 중추적 역할을 하고 있다. 시대의 흐름을 앞서는가 하면 옛것을 다시 불러들여 과거와 현재 그리고 미래의 우리 삶을 직간접적으로 보여 주기도 한다.

캘리그라피는 이 시대가 요구하는 신新서예로 감성에 호소한다. 서법에 맞게 쓰는 서예에서 감성을 표현하는 그림 글씨로 변모하면서 대중과의 소통에 중점을 두고 있다. 현대 미술이 추구하는 모더니즘Modernism의 실험 정신과 일맥상통一脈相通한다. 다양한 사고思考와 발상發想의 전환은 새로운 시각적 요소에 따른 표현 수단으로 재료와 도구를 찾도록 한다. 이제는 그림을 잘 그리고 못 그리고의 문제가 아니라 작품으로서의 가치를 지니고 감상의 대상이 되느냐 그렇지 않느냐가 더 중요하다. 캘리그라피도 이런 범주에서 보면 글씨를 잘 쓰고 못 쓰고의 문제가 아니라 글씨 자체가 심상心象이 되어 감성을 불러일으

키느냐 아니냐에 초점을 맞추어야 하는 것이다. 장르를 구분 짓기보다는 작품의 주제와 소재에 따른 적절한 재료와 도구를 선택하여 표현하고 공감대를 형성해야 한다.

작업하는 동안 떠오른 사람과 작품이 있었다. 우리나라를 대표하는 최고의 예술가인 추사 김정희(1786~1856)의 「불이선란도不二禪蘭圖」다. 직설적이고 솔직하고 과감하며 괴이한 작품에서 김종삼 시인의 시와 상당 부분 유사함을 느꼈다. 표현과 형식에 얽매이지 않고 자신의 예술 세계를 고집스럽게 펼친 김종삼 시인과 김정희는 우리에게 시사時事하는 바가 크다.

> 초서와 예서의 기이한 글자를 쓰는 필법으로 그렸으니, 세상 사람들이 어찌 알 수 있으며, 어찌 좋아할 수 있으랴. 다만, 하나만 그릴 수 있을 뿐이지 둘은 있을 수 없다.
> – 「불이선란도」 화제畫題 중에서

> 살아온 기적이 살아갈 기적이 된다고 사노라면 많은 기쁨이 있다고
> – 「어부」 중에서

사상과 감정은 언어, 곧 소리와 문자로 전달하고 표현한다. 그 중에서 문자는 또 다른 예술로 발전하고 영역을 확장하며 선보이고 있다. 예술적 표현이 꾸밈없고 진솔할 때 작가 자신의 정체성 확립은 물론, 새로운 삶을 영유할 수 있다. 예술 창작 과정에 따르는 고통은 이루 말로 표현할 수 없다. 거기에 기존 체제에 공고히 정착된 '틀'을 깨는 행위를 더한다면 두말해서 무엇 하랴. 그러나 두 천재는 이를 해냈다. 고집과 자신감은 형식을 파괴했고 그 결과 창조된 불후의 작품 앞에서 글을 쓰고 있노라니 내 자신이 초라하다. 그러나 선생의 귀중한 사료史料와 흔적痕迹들은 또 다른 예술 세계로 나를 이끌 것이라 확신한다.

내년은 김종삼 시인 탄생 백 주년이다. 뜻깊은 시간을 앞두고 김종삼 시인과 그분의 시 세계를 소개해 준 배정원 시인, 물심양면으로 도와준 도서출판 북치는소년에 깊이 감사드리며 작품 촬영과 편집을 맡아준 나의 벗 인준철, 늘 든든한 힘이 되어 주는 오민준글씨문화연구실 작가와 캘리콘서트 작가, 세상에서 가장 멋진 예술가로 지지해 주는 가족에게 지면을 빌려 애정을 표한다.

2020년 4월 10일
신新고전주의 작가 오민준

풍경의 배음과
문학적 저항

　지금 김종삼의 흔적을 찾기는 쉽지 않다. 시인의 시인이라는
부름처럼 몇 되지 않는 전문 시인과 연구자만이 향유하는 고
절한 존재다. 가끔 인터넷이나 책갈피에서 만나는 김종삼의 시
들은 극히 일부에 지나지 않는다. 김종삼을 추종하는 무리들
을 소위 '종삼주의자'라 부르기도 한다. '주의主義'는 사상이며 이
념이다. 그렇다면 종삼주의는 김종삼을 이론이나 학설의 체계
속에 가두려는 것인가. 그랬다면 전혀 종삼답지 않다. 이 또한
종삼주의자들이 항용 쓰는 표현이다. '종삼답다'. 종삼주의자
들은 종삼답기 위해 주장을 앞세우기보다 '굳게 지키려는' 시적
태도를 견지한다.

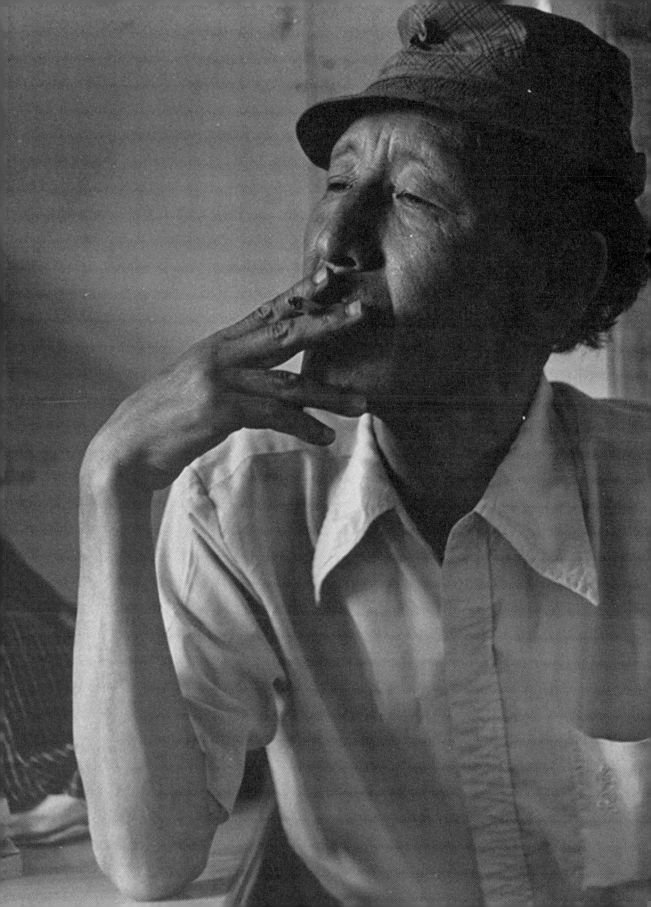

누구든 김종삼의 시를 한번 맛본 사람은 그로부터 헤어날 길이 없다. 그도 틀림없이 종삼주의자가 될 것이다. 무엇이 그토록 우리를 매혹시키는가. 소위 팬덤이라 할 수 있는 이 지경을 간단히 설명할 수는 없다. 김종삼의 시가 담고 있는 깊고 넓은 영역 때문이다. 어디를 파헤치든 종삼의 나라이다. 그러므로 김종삼의 시로 초대하는 일은 어느 때는 밀교적이도 하고 어느 때는 코스모폴리스적이기도 하다. 다시 말해 극히 신비하고 경이로운 세계로 들어가는 길이기도 하며 자기 안에 갇혀 있는 독단적 자아를 보편적 세계 속에 드러내는 일이기도 하다.

김종삼을 설명하는 여러 가지 키워드가 있겠지만 그 중에서도 세 가지로 압축하면 전문성, 현대성, 현실성이다. 김종삼은 진짜 시인이다. 한국 문학이 보유한 시인들 태반은 딜레탕트dilettante에 지나지 않는다. 달리 말하면 애호가, 호사가 정도라 할 수 있다. 김종삼은 시인이란 무엇인가 의식하며 시를 쓴 시인이다. 이러한 평가는 김종삼을 특별한 시인의 지위에 올리려는 것이 아니다. 그렇다면 시인은 고답적이고 우월한 존재일 뿐이다. 오히려 시를 취미나 여기餘技로 여겼던 사람들이 스스로 특별하게 여기고 사람들과 분별하기를 서슴지 않았다. 시인입네 위세를 떨며 이해할 수 없는 기행을 범하고 알 수 없는 언사를 시입네 발설하는 시인들이 너무나 많다. 그런 사람들은 대중의 기호에 맞춰 변신하기를 두려워하지 않기에 교과서에도 실리고 온갖 소통 매체에 떠도는 유령처럼 존재한다. 김수영은 이들을 지극히 혐오하여 '모리배'라 일갈했다. 그에 반해 김종삼은 타고난 재주와 배경에 의지하지 않고 동·서양을 막론하고 고전과 현대를 초월하여 장르를 넘어 인문학적 지식을 보고처럼 쟁여 놓고 풀어냈다.

현대성의 핵심은 개성에 있다. 인간이 갖추어야 할 개별적 고유성이야말로 인간을 인간답게 여기는 척도라 할 수 있다. 그런 측면에서 한국 시인은 고루한 전통 서정에서 벗어나지 못한 채 집단, 지연, 학연, 혈연에서 자유롭지 못하다. 이 전근대적인 행태는 처세를 최고 가치로 여겨 문학의 경계를 넘어 세속화, 정치화, 논리화되었다. 그러므로 대중이 읽는 시들은 대부분 예스런 정서의 반복이며 그것이 왜 아름다운지 알지 못한 채 기존의 전형적 판단과 편견을 그대로 수용할 뿐이다. 김종삼은 이러한 시에 자유를 선물했다.

시는 시간의 예술이기보다는 공간의 예술이다. 시간의 단선적 흐름을 극복한 장르라는 말이다. 시의 현장에는 과거와 미래가 함께 거주하기 때문이다. 그러므로 시인이 현실에서 시의 실마리를 포착하는 일은 너무도 당연하다. 아무리 초현실적 시의 풍경이라 해도 현실의 반영일 뿐이다. 현실 상황에 귀 기울이고, 현실 풍경에 시선을 두고, 여기 지금 존재하는 주체들을 향해 끊임없이 연대를 표명하는 일이 시인의 길이다. 구호나 선동과 설파에 의지하지 않고 있는 그대로 왜곡됨 없이 시로 승화된 세계야말로 사람들의 심금을 울리기 마련이다. 그런 측면에서 김종삼의 시는 늘 역사와 교호하며 오늘을 사는 사람들이 겪는 애환을 같이 했다.

김종삼의 삶은 빈 공간이 많다. 그는 북한에 고향을 둔 월남 실향민이기도 하며, 일본에서 떠돌던 디아스포라이며, 남한에 학연도 지연도 혈연도 변변히 없는 주변인이기도 하다. 이 땅의 평범한 소수자이다. 가난한 사람들의 삶에 연민을 느껴서인지 이들처럼 김종삼은 특별히 남긴 유산도 없으며 시인으로서 문학사에 기록할 만한 흔적을 꼼꼼히 남기지 않았다. 단지 현재 확인된 240여 편의 시들만이 그에게 가는 길이다.

김종삼은 1921년 4월 25일 황해도 은율에서 4남 중 차남으로 태어났다. 아버지 김서영이 동아일보 평양 지국을 운영했기 때문에 형제들 대부분이 평양에서 자랐지만 김종삼은 어머니 김신애의 고향인 은율에 남아 성장했다. 완고했던 아버지와 달리 전통적 한국 여성의 삶을 살았던 어머니 품에서 그의 시정이 발원했다. 어머니는 늘 연민의 대상이었으며 구원의 손길이었다. 특히 결핵을 앓다 스물 둘에 자결한 동생 종수宗洙는 김종삼의 시 세계에 그림자를 드리웠다. 형 김종문金宗文은 군인 겸 시인으로 김종삼과 결이 다른 길을 걸었다. 이처럼 형제가 많았음에도 그의 삶은 고적하였다. 이외 김종삼의 어린 시절은 구체적으로 밝혀지지 않았다.

평양에서 보낸 청소년 시절 역시 분명하지 않다. 1934년 평양 광성 보통학교를 졸업하고 4월에 평양 숭실 중학교에 입학하였다가 1937년 7월에 숭실 중학교를 중퇴하고 1938년 4월에 일본에 가 있던 형 김종문을 따라 도일하여 동경 도요시마豐島 상업 학교에 편입하였다고 하나 이조차 확인할 길이 없다. 그 당시 머물렀다고 하는 간다神田 지역 부근 네 개 상업 학교를 수소문했지만 근거는 없다.

김종삼의 생애에서 중요한 시절이 동경 문화 학원에 다니던 때였다. 1942년 문학과에 입학하여 야간학부에서 낮에는 막노동을 하며 밤에는 공부하였다고 했는데 역시 분명하지 않다. 확인한 바 동경 문화 학원에는 야간학부가 없었으며 김종삼의 흔적도 찾을 수 없었다. 김종삼은 산문 「의미의 백서」에서 문화 학원 2년 중퇴라 직고 있다. 그러나 동경 문화 학원은 1943년에 전쟁으로 강제 폐교되었기 때문에 1944년에 중퇴했다는 말도 정확하지 않다. 어쨌든 그가 1945년 해방과 더불어 귀국하기 전까지 동경 출판 배급 주식회사에서 일했고 부두 노동을 했다는 것은 당시 실정을 볼 때 개연성이 크다. 그럼에도 김종삼의 일본에서의 삶은 비어 있는 상태다.

귀국 후 김종문이 기거했던 국방 관사에 머물렀다. 1947년부터 극단 '극예술 협회' 일원으로 연출부에서 음악을 담당했다. 이 무렵 전봉건의 형인 전봉래와 교류했다. 이후 전쟁 때 김종삼의 행로는 드러나지 않는다. 이처럼 김종삼의 30세 이전 초년의 삶은 채워 넣어야 할 미지의 시절이다.

전쟁이 끝나고 1953년 김종삼은 김윤성 시인의 추천으로 『문예』에 등단 절차를 밟으려 했으나 '꽃과 이슬을 쓰지 않았고' 시가 '난해하다'는 이유로 거부당했다. 이후 1954년 6월 『현대예술』에 시 「돌」을 발표하였다. 현재 이 작품이 최초로 확인된 발표 작품으로 등단에 준하는 것으로 판단된다. 하지만 등단 작품이라는 언급은 명확히 없다. 그러므로 문학 입문 역시 빈 공간이다.

1956년 35세 나이에 형 김종문의 주선으로 27세의 정귀례 여사와 결혼하였다. 신부는 수도 여자 사범 대학을 나와 직장 생활을 하고 있었다. 이후 장녀 혜경과 차녀 혜원을 슬하에 두었다. 정귀례 여사는 2019년 3월 소천하였다. 김종삼은 성북동을 거쳐 종로구 사직동, 옥인동, 성북구 정릉 등을 전전하였다. 그의 삶은 늘 변두리였다.

1963년 동아 방송국이 개국하면서 총무국 촉탁으로 입사하였다가 다시 제작부에서 배경 음악 담당으로 일하다 1976년 정년 퇴임하였다. 그는 스스로 시인이 못 된다고 고백하였지만 음악은 늘 그의 직장이었으며 집이었으며 놀이터이자 쉼터였다. 회사 일이 끝나고 집으로 향하지 않고 음악을 들었다. 어찌 된 일인지 그는 1980년 신군부가 쿠데타를 일으키던 날도 동

아 방송국 음악 조정실에 있었다. 군인들이 들이닥쳐도 아랑곳하지 않고 음악에 심취했다고 한다. 퇴직 후에 무교동이나 명동 음악다방에 나가 하루 종일 보내곤 했다.

　김종삼은 말년을 죽음과 같이했다. 곡기를 마다하고 술에 의지해 삶을 소진하였다. 며칠씩 술로 지내다 행려병자로 시립 병원에서 발견되기도 하였다. 서둘러 이 세상과 결별할 것을 결심한 듯 아무것도 남기지 않기 위해 모든 것을 지우는 사람처럼 지냈다. 마침내 1984년 12월 8일 간경화로 세상을 달리했다. 유품으로 볼펜 1점, 물통 1개, 모자 1점 등이 전부였다. 그의 유해는 경기도 송추 울대리 길음 성당 묘지에 안장되었다.

　김종삼은 1971년에 제2 회 『현대시학』 작품상을, 1978년에 한국 시인 협회상을, 1983년에 대한민국 문학상 우수상을 받았다. 개인 시집으로 『십이음계』, 『시인학교』, 『누군가 나에게 물었다』가 있다.

이민호(시인·문학평론가)

차례・수록 작품 출전

2부 - 주검의 갈림길도 없는

3부 - 받기 어려운 선물

1부

스리나지 않는 천 둥

G·마이나

물
닿은 곳

신고神羔의
구름밑

그늘이 앉고
묘연杳然한
옛
G·마이나

요절했던 전봉래 시인에게 바친 시입니다. 'G 마이너'는 바이올린 소나타의 첫 음으로 '시작', '창조'를 뜻합니다. 전봉래가 김종삼 시의 시작이자 창조의 동반자였음을 알 수 있습니다. 그리고 'G 마이너' 화음에 예수의 죽음과 부활을 담았던 것처럼 친구의 죽음을 애도하고 있습니다. 모두 처음으로 돌아갈 것을 생각하며.

그늘이 안고 민낯한 에
G MINOR

십이음계^{十二音階}의 층층대^{層層臺}

석고^{石膏}를 뒤집어 쓴 얼굴은 어두운 주간^{晝間}.
한발^{旱魃}을 만난 구름일수록 움직이는 각^角.
나의 하루살이떼들의 시장^{市場}.
집은 연기^{煙氣}가 나는 싸르뜨르의 뒷간.
주검 일보직전^{一步直前}에 무고^{無辜}한 마네킹들이 화장^{化粧}한 진열창^{陳列窓}.
사산^{死産}.
소리 나지 않는 완벽^{完璧}.

4·19혁명이 일어나고 현실은 어둡기 그지없습니다. 죽은 채로 태어난 아기 앞에 선 사람처럼 어떤 말도 할 수 없습니다. 아무 잘못도 허물도 없는 목숨들 앞에서 혁명은 절망으로 끝날 것 같아 불안합니다. 그러나 일곱 개 하얀 건반에 얹힌 다섯 개의 검은 건반이 온전한 변주를 이끌듯 죽음은 소리 없이 삶을 완성하리라 묵묵히 우리 앞에 놓인 계단에 올라섭니다.

흐트러지지 않는 원칙

선한 꼴도 만났어도 발걸음에 씩 엘르리길길 얻으려우지는 간가

낡의 날다고 쌀이 떼들의 시장

집의 의자가 나는 새로 만들의 튀긴

꼭대기 일몰 지구전에 묵고한 마네킹들이

화창한 저녁놀 산

주름간 대리석^{大理石}

—한 모퉁이는 달빛 드는 낡은 구조^{構造}의 대리석^{大理石}. 그 마당^{寺院} 한구석—
잎사귀가 한잎 두잎 내려 앉았다.

황량한 삶의 들판을 거쳐 마지막 닿게 되는 곳이 사원입니다. 애절하게 고백하려는 오랜 여정의 끝입니
다. 그곳은 이미 예정된 것처럼 줄표 안에 덩그렇게 놓여 있습니다. 낡고 허름한 삶의 종착역처럼 외졌습
니다. 달빛이 쓸쓸하게 비출 뿐입니다. 바로 거기에 신의 응답인 듯 나뭇잎이 떨어집니다. 시인도 그렇게
인간 삶의 주름진 곳에 시선을 모으고 있습니다.

한모퉁이는 달이 떨어지는 낡은 구조의 달리석

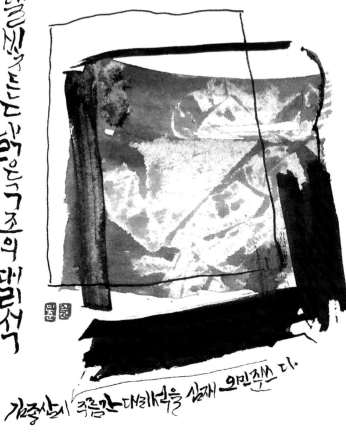

그 마을 인국석
꽃소리기ㄴ
한잎 두잎
내려
앉았다

김중산의 작은 간 대리석을 심재 오민진 쓰다.

세계에서
들리어오는
색채바를 쪽
초자연손의
아지멍한
새들의
지저귀는
들리지않는
넓은 음악을
음미하면서

곤두박질하는
어쩐트릭크 가슴에
이렇근쪽
물이
지었느리고

음^音

검푸른 잎새 나무가지
몇 마리의 새가 가지런히
앉아 지저 귀는 쪽을
귀머거리가 되었으므로
올려다 보았다.

타계^{他界}에서 들리어 오는
채색^{色彩}바른 쪽 초자연^{超自然} 속의
아지 못할 새들의 지저귐도
들리지 않는 넓은 음역^{音域}을
음유^{吟遊}하면서

루드비히는 여생^{餘生}토록 가슴에
이름모를 꽃이 지었느니라.

베토벤이 악성^{樂聖}으로 불리는 까닭은 우리가 듣지 못하는 소리를 들을 수 있기 때문입니다. 그것도 귀가 멀고 난 후였습니다. 고난과 시련이 그의 음악을 넓혔습니다. 우리는 반편의 삶을 느낄 뿐입니다. 어이없지만 고통스럽게 되어야만 또 다른 삶의 구경^{究竟}을 맛볼 수 있다니. 꽃은 시들어 죽는 것이 아니라 지고 피고 있습니다. 아직 살아 있습니다.

단모음 短母音

아침 나절 부터 오늘도 누가
배우노라고 부는
트럼펠.

루—부시안느의 골목길 쪽.
조곰도 진행 進行 됨이 없는
어느 화실 畫室 의 한 구석처럼
어제밤엔 팔리지 않은 한 창부 娼婦 의 다믄 입처럼
오늘도 아침 나절 부터 누가
배우노라고 부는
트럼펠.

　프랑스의 루브시엔느 Louveciennes 는 19세기 인상파 화가들이 모여 살던 곳입니다. 고정 관념을 벗고 느끼는 대로 보려했던 화가들입니다. 시인도 그곳에 가고 싶습니다. 자기 시의 지향점이기 때문입니다. 그곳에서는 무언가를 이루기 위해 서두르지 않습니다. 불행에 불운이 겹쳐도 그저 짧게 신음할 뿐입니다.

그물코는
띠른해서
누는특
겸뮤온네위여

그~북시안스의 꿀먼길 쪽 조금도 진행됨이 없는
어느 회설이 한 구석처럼 어제밤엔
팔리지 않은 한 창복의 다문언체인검

으믐드
아침니집블리
누가나비우크리고
낙는드림편에

샹뼁

술을 먹지 않았다.
가파른 산을 올라가고 있었다.
산과 하늘이 한바퀴 쉬입게 뒤집히었다.

다른 산등성이로 바뀌어졌다. 뒤집힌 산덩어린 구름을 뿜은채 하늘 중턱에 있었다.

뉴스인듯한 라디오가 들리다 말았다. 드물게 심어진 잡초가 깔리어진 보리밭은 사방으로
펼치어져 하늬 바람이 서서히 일었다. 한 사람이 앞장서 가고 있었다.
　좀 가노라니까
　낭떠러지기 쪽으로
　큰 유리로 만든 자그만 스카이 라운지가 비탈지었다.
　언어言語에 지장을 일으키는
　난쟁이 화가畵家 로트렉끄씨氏가
　화를 내고 있었다.

'샹뼁'은 프랑스의 수채화가·석판화가 장 자크 샹뼁Jean-Jacques Champin(1796~1860)으로 보입니다. 샹뼁은
역사적 풍경을 화폭에 담았습니다. 풍경 이면의 역사에 의미를 두었다고 합니다. 시인도 그러합니다. 산동
네 풍경 속에 화가 로트레크의 삶이 겹쳐 있습니다. 왜소한 몸뚱이로 세상의 위선을 직시했던 로트레크.
김종삼도 그랬습니다.

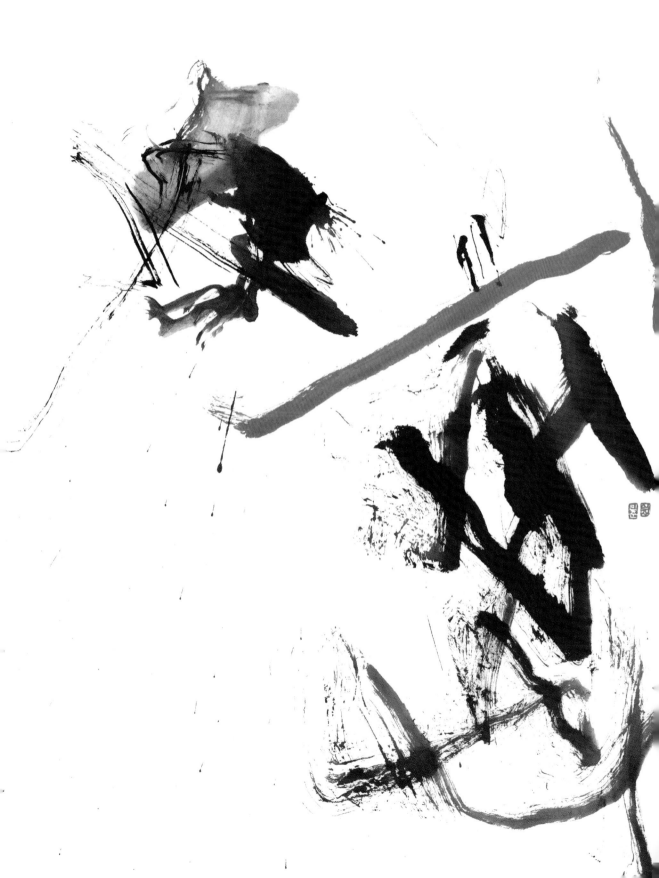

한 사람이 앞강 시간 이었다

산과 하늘

쉬한일게 늘

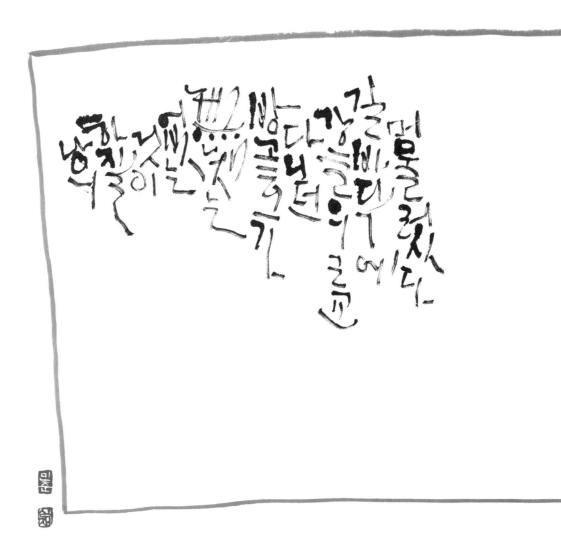

앙포르멜

나의 무지無知는 어제속에 잠든 망해亡骸
쎄자아르 프랑크가 살던 사원寺院 주변에 머물었다.

나의 무지無知는 스떼판 말라르메가 살던
목가木家에 머물었다.

그가 태던 곰방댈 훔쳐 내었다.
훔쳐낸 곰방댈 물고서
나의 하잘것이 없는 무지無知는
방 고호가 다니던 가을의 근교近郊
길 바닥에 머물었다.
그의 발바닥만한 낙엽이 흩어졌다.
어느 곳은 쌓이었다.

나의 하잘것이 없는 무지無知는 쟝=뽈 싸르트르가
경영經營하는 연탄공장煉炭工場의 직공職工이 되었다
파면罷免되었다.

김종삼은 세계적인 예술 운동의 일원입니다. 또 다른 예술로서 앙포르멜Informel을 지향합니다. 정형화되지 않은 것으로 새로운 세계를 열고자 합니다. 이 전위적이며 현대적인 흐름에 프랑크, 말라르메, 고흐, 싸르트르가 있습니다. 이들을 따르고자 하지만 힘겹습니다. 앙포르멜은 자유를 구가해야 하기 때문입니다. 시인은 숨막히는 시대를 살았습니다.

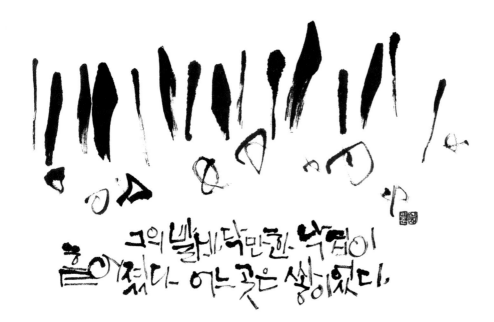

그의 발바닥만한 낙엽이
흩어졌다 어느 곳은 쌓여있다.

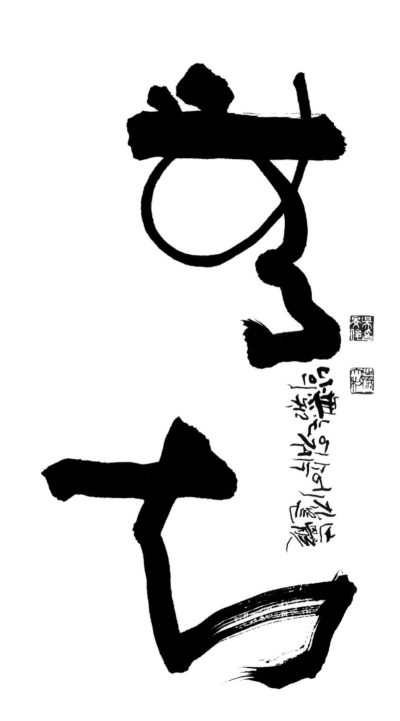

꿈은

이루어질때까지는 언제나
불가능하게 보인다

배음^{背音}

몇그루의 소나무가
얕이한 언덕엔
배가 다니지 않는 바다,
구름바다가 언제나 내다보이었다.

나비가 걸어오고 있었다.

줄여야만 하는 생각들이 다가오는 대낮이 계속되었다.
어제의 나를 만나지 않는 날이 계속되었다.

골짜구니 대학건물^{大學建物}은
귀가 먼 늙은 석전^{石殿}은
언제 보아도 말이 없었다.

어느 위치^{位置}에는
누가 그린지 모를
풍경^{風景}의 배음^{背音}이 있으므로, 나는 세상엔 나오지 않은
악기^{樂器}를 가진 아이와
손쥐고 가고 있었다.

　어제의 나는 오늘을 있게 한 원인입니다. 오늘의 풍경은 내일의 배경입니다. 배가 다니지 않는 바다의 삭막함과 날지 못하는 나비의 불구는 무슨 이유일까 생각이 많습니다. 그러나 세상은 대답이 없습니다. 그럼에도 오늘의 풀리지 않는 의문이 새로운 세상을 맞이하는 무슨 이유라 여기고 있습니다. 우리가 들어야 할 소리는 현실 너머 아이처럼 순수한 경지입니다.

너는 세상엔
너.오지 않은
위를 가진
아이의 손잡고
가고 있었다

風물

고요여절

내가 있었다

헬리콥터가 떠! 간다
철뚝길이 펼쳐어진
연변으론 저녁 먹고
나와 있는 아이들이
서 있다 누군가 담뱃
대는 것 같다 헬리
콥터 여운이 띄엄하
다. 김매던 사람들이
제집으로 돌아간다
고막소짝 먼 쇠기가
난다. 디젤 기관차
기적이 쉬히 꺼진다

김종삼시 문장수업을 의미로 쓰다

문장수업 文章修業

헬리콥터가 떠어간다
철뚝길이 펼치어진 연변으론
저녁 먹고 나와 있는 아이들이 서 있다.
누군가 담밸 태는 것 같다
헬리콥터 여운이 띄엄하다
김매던 사람들이 제집으로 돌아간다
고무신짝 끄는 소리가 난다
디젤 기관차 기적이 서서히 꺼진다.

세상은 문장을 익히는 공부 공간입니다. 무엇이 시이고 무엇이 시의 대상일까요. 시는 마음에만 있지 않나 봅니다. 세상 여기저기 널려 있는 시적인 대상을 옮겨 놓는 일이 시 쓰는 일입니다. 시다운 대상은 어떤 모양인가요. 여백 속에 여운을 남기고 스러지는 것들입니다. 보잘 것 없는 것들입니다.

스와니^註이랑 요단^註이랑

그해엔 눈이 많이 나리었다. 나이 어린 소년은 초가집에서 살고 있었다.
스와니강^註이랑 요단강^註이랑 어디메 있다는 이야길 들은 적이 있었다
눈이 많이 나려 쌓이었다.
바람이 일면 심심하여지면 먼 고장만을 생각하게 되었던 눈더미 눈더미 앞으로 한 사람이
그림처럼 앞질러갔다.

　오래된 미래처럼 우리를 이끈 사람은 내일의 나입니다. 한 폭 풍경인 듯 시간을 초월해 존재합니다. 과거
와 미래를 연결하는 공간이 스와니강과 요단강입니다. 스와니강은 고향을 그리는 노래입니다. 그곳에 핍
박받는 흑인들이 있습니다. 요단강은 레테의 강입니다. 삶의 고단함은 구슬픈 곡조를 따라 흐릅니다. 누군
가 먼저 그 길을 갔으며 우리도 가야할 길입니다.

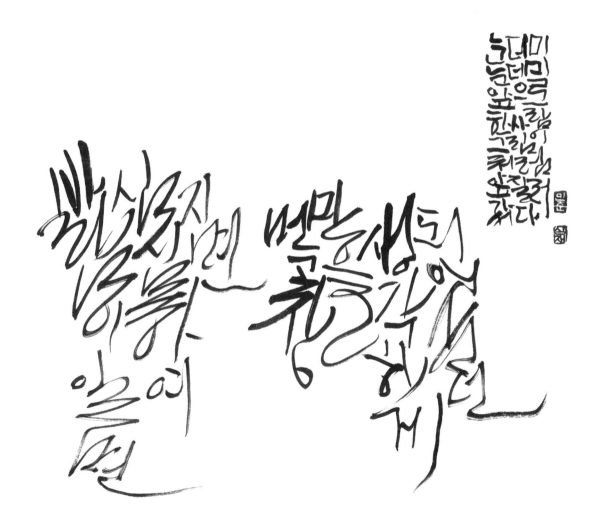

미사에 참석^{參席}한 이중섭씨^{李仲燮氏}

내가 많은 돈이 되어서
선량하고 가난한

사람들을 위해
맘놓고 살아갈 수 있는
터전을 마련해주리니

내가 처음 일으키는 미풍^{微風}이
되어서
내가 불멸^{不滅}의 평화가 되어서
내가 천사^{天使}가 되어서 아름다운
음악^{音樂}만을 싣고 가리니
내가 자비스런 신부^{神父}가 되어서
그들을 한번씩 방문^{訪問}하리니

아무래도 이 미사는 연미사, 즉 죽은 이를 위한 미사처럼 보입니다. 이 자리에 화가 이중섭이 영혼이 되어 참석한 것은 아닌지 상상합니다. 그것도 자신의 위령 미사에 말입니다. 섬뜩하기보다는 아이들이 곰살맞게 서로 엉켜 있는 이중섭의 그림이 떠올라 정겹기만 합니다. 죽어서도 평화를 전도하는 사도로서 부활할 것 같은 날입니다. 김종삼의 날이기도 합니다.

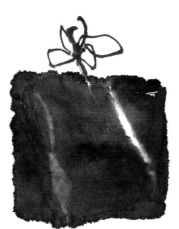

내가 많은
물이 되어서
선량하고
가난한
사람들을
위해
맘놓고
살아갈 수 있는
터전을
마련해주리니
내가 처음 일에는 미풍이 되어서
내가 봄마을의 평화가 되어서
내가 천사가 되어서
아름다운 음악만을 싣고 가리니

음악^{音樂}—마라의 「죽은 아이를 추모^{追慕}하는 노래」에 부쳐서

일월^{日月}은 가느니라
아비는 석공^{石工}노릇을 하느니라
낮이면 대지^{大地}에 피어난
만발한 구름뭉게도 우리로다

가깝고도 머언
검푸른
산 줄기도 사철도 우리로다
만물이 소생하는 철도 우리로다
이 하루를 보내는 아비의 술잔도 늬 엄마가 다루는 그릇 소리도 우리로다

밤이면 대해^{大海}를 가는 물거품도
흘러가는 화석^{化石}도 우리로다

불현듯 돌 쫓는 소리가 나느니라 아비의 귓전을 스치는 찬바람이 솟아나느니라
늬 관^棺속에 넣었던 악기로다
넣어 주었던 늬 피리로다
잔잔한 온 누리
늬 어린 모습이로다 아비가 애통하는 늬 신비로다 아비로다

늬 소릴 찾으려 하면 검은 구름이 뇌성이 비 바람이 일었느니라 아비가 가졌던 기인 칼로
하늘을 수없이 쳐서 갈랐느니라
그것들도 나중엔 기진해 지느니라
아비의 노망기가 가시어 지느니라

돌 쫓는 소리가
간혹 나느니라

독짓는 소리기 간곳
그룸 나는니리 맑은아침
아름다. 맑은아침은 세상
앓고 늬가 노닐던 뜰 위에 어린
꽃들 사이어 신기의 꽃이 반짝이는
느 피리 위에 나비가 나래를 펼쳤느니라.
하늘나라에선 자라나던
죄짓는다고 까라바기구신에 데려간다 하느니라
방울달린 은피리둘을 만들었느니라 — 정성
드리느니라? 하나는 늬 고관소에 하니는 간직
하엿스느니라. 아비가 살어가는 동안 만지작 거리느니라

김춘수 시 음악 마리의 죽은아이를 추모하는 노래에 부쳐를 신화의민 같쓴다

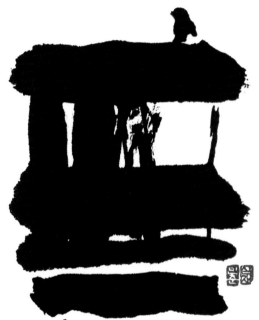

만들었느니라.
정성드렸느니라~

간직하였느니라.

맑은 아침이로다

맑은 아침은 내려 앉고

늬가 노닐던 뜰 위에
어린 초목草木들 사이에神器와 같이 반짝이는
늬 피리 위에
나비가
나래를 폈느니라
하늘 나라에선
자라나면 죄 짓는다고
자라나기 전에 데려간다 하느니라
죄많은 아비는 따 우에
남아야 하느니라
방울 달린 은피리 둘을
만들었느니라
정성 드렸느니라
하나는
늬 관棺속에
하나는 간직하였느니라
아비가 살아가는 동안
만지작거리느니라

말러의 슬픈 생애가 깃든 시입니다. 자식의 죽음을 무엇으로 표현할 수 있을까요. 자라나 죄 짓기 전에 하늘이 데려간 것이라 시인은 말합니다. 죽은 아이의 아비는 죄인입니다. 그가 살며 하는 일은 아무 의미가 없습니다. 다만 은피리를 만지작거릴 뿐. '방울 달린 은피리'는 주물呪物입니다. 산 자와 죽은 자를 연결하는 고리. 김종삼은 그런 시를 쓰는 시인입니다.

아뜨리에 환상幻想

아뜨리에서 흘러 나오던
루드비히의
주명곡奏鳴曲
소묘素描의 보석寶石길

.........

한가하였던 창가娼街의 한낮
옹기 장수가 불던
단조單調

 아틀리에atelier는 예술가의 공간입니다. 상상력이 펼쳐지는 장소이기도 합니다. 시인의 아틀리에는 현실이면서도 현실을 벗어나 있습니다. 거기에 베토벤의 낭만적인 실내악이 유쾌하게 흐르기도 하고 신산한 삶을 위로하듯 구슬픈 곡조가 들리기도 합니다. 말줄임표를 치듯 침묵 속에 시인의 아틀리에에는 기쁨과 슬픔이 어우러집니다. 꿈같은 세상 현실이기도 합니다.

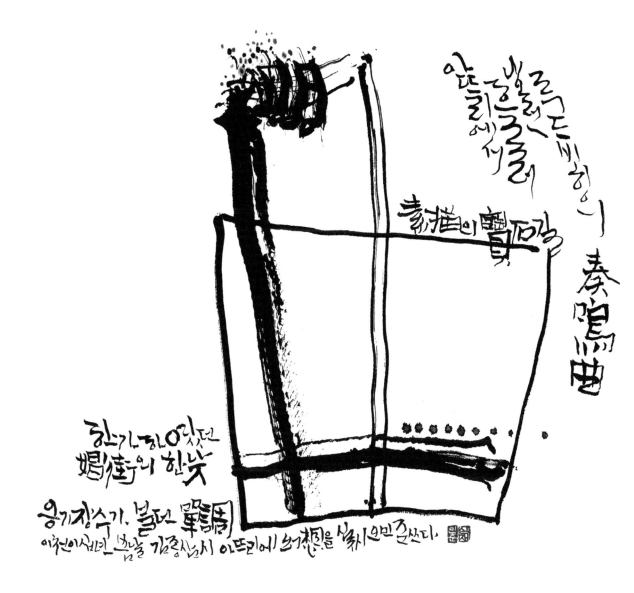

시인학교 詩人學校

공公 고告

오늘 강사진講師陣

음악 부문部門
모리스·라벨

미술 부문部門
폴·세잔느

시 부문部門
에즈라·파운드
모두
결강缺講.

　김관식金冠植 쌍놈의새끼들이라고 소리지름. 지참持參한 막걸리를 먹음. 교실내敎室內에 쌓인 두터운 먼지가 다정스러움.

　김소월金素月
　김수영金洙暎 휴학계休學屆

　전봉래全鳳來
　김종삼金宗三 한귀퉁이에 서서 조심스럽게 소주를 나눔. 브란덴브르그 협주곡 오五번을 기다리고 있음.

　교사校舍.
　아름다운 레바논 골짜기에 있음.

　김종삼이 생각하는 가장 이상적인 시인은 누굴까 가늠할 수 있습니다. 우리 시에는 불행하게도 라벨도, 세잔느도, 파운드도 없는 상태입니다. 그만큼 현대적이지도 개성적이도 못합니다. 그나마 김소월과 김수영마저 세상을 등졌습니다. 김관식과 전봉래만이 그래도 시인의 반열에 있습니다. 신기하게도 교사를 지중해 레바논에 지었습니다. 전쟁과 종교 갈등으로 얼룩졌지만 그지없이 아름다운 곳. 그래서 한국이 겪은 고통도 세계적인 것이 되었습니다.

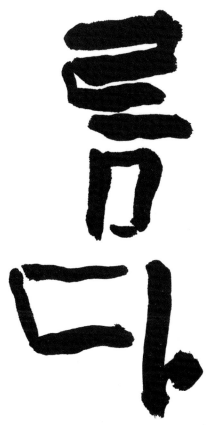
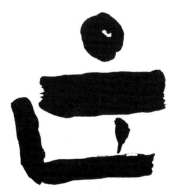

아름다운

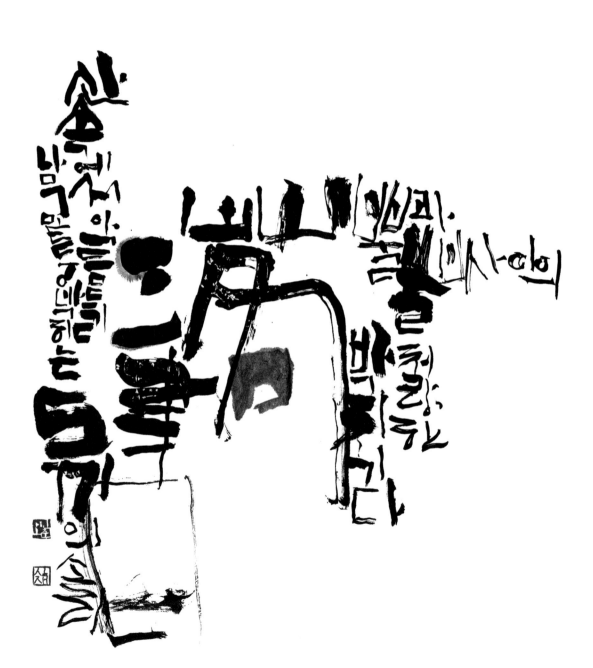

피카소의 낙서^{落書}

뿔과 뿔 사이의 처량한 박치기다 서로 몇군데 명중되었다
명중될 때마다 산속에서 아름드리나무 밑둥에 박히는 도끼
의 소리다.

도끼 소리가 날때마다 구경꾼들이 하나씩 나자빠졌다.

연거푸 나무 밑둥에 박히는 도끼 소리.

닭이 쉼 없이 모이를 쪼듯 하릴없이 끄적거렸던 일들이 예술로 승화됩니다. 피카소의 그림은 나무꾼이
아름드리나무와 대면한 결과물과 같습니다. 유명한 '게르니카'의 밑바탕에 수천 번에 걸친 데생이 있었다
고 합니다. 김종삼 또한 그러한 시 쓰기를 멈추지 않았습니다. 말 하나하나 매만지고 다듬어 군말이 없습
니다. 피카소의 웅장한 예술혼에 가닿으려는 시혼입니다.

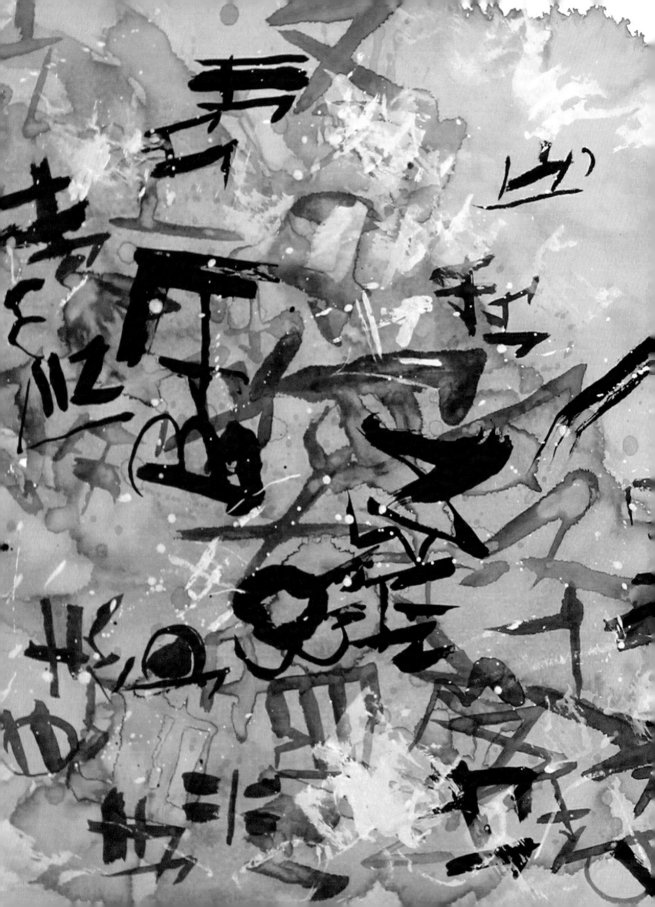

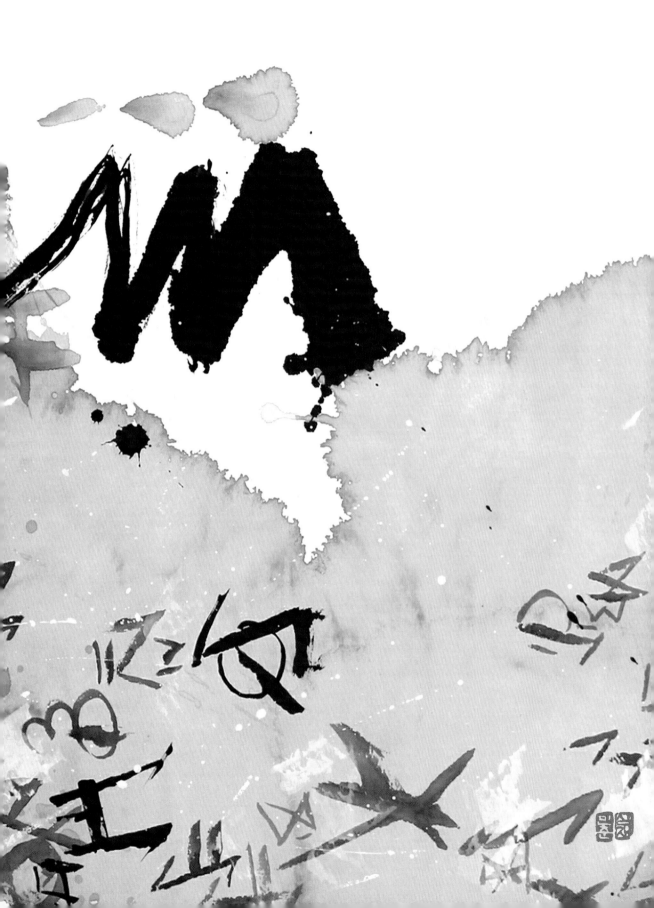

올페

올페는 죽을 때
나의 직업은 시라고 하였다
후세^{後世} 사람들이 만든 얘기다

나는 죽어서도
나의 직업은 시가 못된다
우주복^{宇宙服} 처럼 월곡^{月谷}에 둥 둥 떠 있다
귀환 시각^{時刻} 미정^{未定}.

오르페우스는 김종삼의 뮤즈입니다. 죽음을 극복하는 노래야말로 진정 시이기 때문입니다. '나의 직업은 시'라고 말한 사람은 프랑스 영화 주인공 '오르페'입니다. '후세 사람'이 바로 이 영화를 만든 장 콕도입니다. 김종삼은 취미로 시를 쓰는 애호가를 넘어 시인을 직업으로 여겼습니다. 그래서 시가 완성되기까지는 이 지상으로 돌아올 수 없습니다. 우주인처럼.

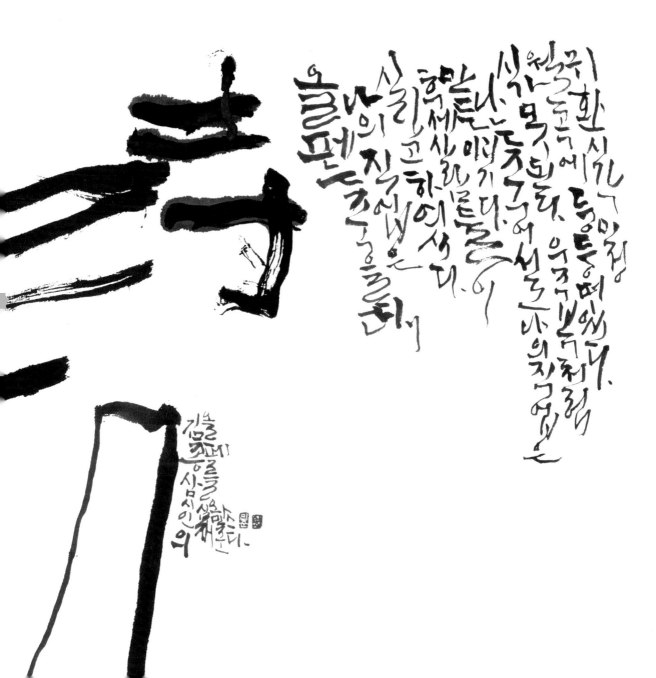

밝으레

한글로 떠 있었고

한국사진독회 찍히진고 있었던

김종생시 뭬틀란젤르의 한쪽

원이쌤쁘로 음쌀에 심해 오믈그쓰다

大自然의 빛깔

자연들의 빛깔

미켈란젤로의 한낮

거암トㅏ岩들의 광명光明
대자연大自然 속
독수리 한놈 떠 있고
한 그림자는 드리워지고 있었다.

 미켈란젤로는 거장입니다. 그의 전성기, 즉 한낮에 '산피에트로' 대성당을 설계하고 '다비드상'을 조각했으며 '최후의 심판'을 그렸습니다. 거대한 예술의 위대함이 온 세상을 비춥니다. 또 다른 세계가 있습니다. 대자연입니다. 거기에는 빛과 그림자가 겹쳐지고 있습니다. 그리고 세속과 천상의 공간을 넘나드는 독수리, 신의 메신저 시인이 있습니다.

깊은산의 大溪숲으로 흩어진다

최후最後의 음악音樂

세자아르 프랑크의 음악音樂 <바리아숑>은
야간夜間 파장波長
신神의 전원電源
심연深淵의 대계곡大溪谷으로 울려퍼진다

밀레의 고장 바르비종과
그 뒷장을 넘기면
암연暗然의 변방邊方과 연산連山
멀리는
내 영혼의
성곽城廓

김종삼의 시는 세자르 프랑크의 변주와 바르비종파의 자연 귀의와 어깨를 견주고 있습니다. 세자르 프랑크의 바리아시옹Variation은 고요한 적막에서 솟아오르는 요란한 폭풍과 다시 밤의 적막으로 떨어지는 신비한 자연의 리듬을 담았습니다. 바르비종파는 아틀리에를 벗어나 자연으로 나가 교감하며 풍경을 그렸습니다. 최후의 시는 자연으로 돌아가는 일입니다.

내가 죽던 날

눈발이 날리고 있었다
주먹만하다 집채만하다
쌓이었다가 녹는다
교황청 문 닫히는 소리가 육중하였다 냉엄하였다
거리를 돌아다니다가
다비드상◉ 아랫도리를 만져보다가
관리인에게 붙잡혀 얻어터지고 있었다

　김종삼은 죽음을 어떻게 맞이하고자 했을까요? 웃음거리로 치부해 버렸네요. 그런데 미켈란젤로가 다비
드상을 만들 때 일화를 떠올리면 내심 또 다른 뜻이 도사리고 있습니다. 미켈란젤로는 다비드상을 조각
한 것이 아니라 거대한 돌 속에 숨 쉬고 있는 인간을 해방시킨 것이라고 했답니다. 죽음은 인간 속박에서
자유를 얻는 것인가 봅니다.

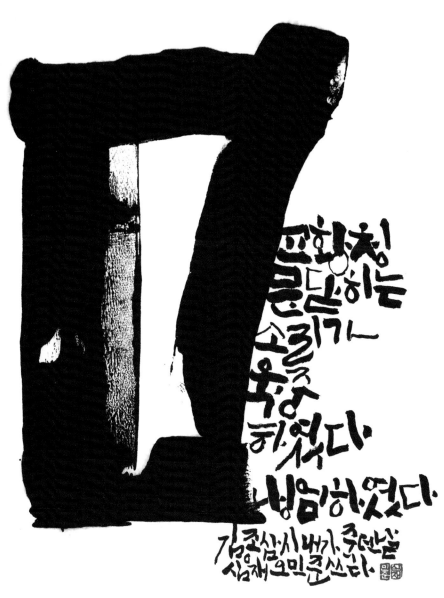

평화치기

큰북치는

소리가

웅장

하였다

누방울이허었다.

김군삼시내가, 축련날

심재그민큰쓰다.

비룬크시대
음악들을 때마다
필레스트리니,
틀을 따라마다
그시대
프깅
다가속
때마다
하늘나리는
다가을
때마다,
맑은 물가
다가을때마다
라산스키
나지은
희망이
죽어에서도
영혼이
없으리

김종삼시 라산스키를 쓰다

라산스카

바로크 시대 음악들을 때마다
팔레스트리나들을 때마다
그 시대 풍경 다가올 때마다
하늘나라 다가올 때마다
맑은 물가 다가올 때마다
라산스카
나 지은 죄 많아
죽어서도
영혼이
없으리

라산스카는 김종삼 뮤즈의 현신입니다. 바로크 음악의 감각적이고 격정적인 파격 속에서, 순례자를 맞이했던 웅장하고 화려한 팔레스트리나의 종교 음악 속에서 라산스카를 만날 수 있습니다. 아니 라산스카 다움과 만나게 됩니다. 죽음을 떠올릴 때도, 자연으로 돌아가고자 할 때도, 영혼마저 버려질 것 같은 죄의 구렁에서도 손을 내미는 구원의 존재입니다.

2부

꾸짐의 갈림길드 엔드

원정圃丁

평과苹果 나무 소독이 있어
모기 새끼가 드물다는 몇날후인
어느 날이 되었다.

며칠만의 한번만이라도 어진
말솜씨였던 그인데 오늘은 몇번째나 나에게 없어서는 않된다는 마련 되 있다는
길을 기어히 가르켜 주고야 마는 것이다.

아직 이쪽에는 열리지 않는 과수果樹밭 사이인
수무나무가시 울타리
길 줄기를 버서 나
그이가 말한대로 얼만가를 더 갔다.

구름 덩어리 야튼 언저리
식물植物이 풍기어 오는
유리 온실溫室이 있는
언덕쪽을 향하여 갔다.

안악과 주위周圍라면은 아무런 기척이 없고 무변無邊 하였다. 안악 흙 바닥에는
떡갈 나무 잎사귀들의 언저리와
「뿌롱드」 빛갈의 과실果實들이 평탄하게 가득 차 있었다.

圓

구

가득차 있다

그림일기

가

화려하진 않을 거두 친절하진만 하면 써있 갔다

쁠레기 꿀고 없을듯다

볼 있었던 자리기, 써 그 있지 안을때

별 귀 챌로 집서 보았다

몇개째를 집어 보아도 놓이었던 자리가 썩어있지 않으면 벌레가 먹고 있었다.
그렇지 않은 것도 집기만 하면 썩어 갔다.

거기를 직힌다는 사람이 드러와
내가 하려던 말을 빼앗듯이 말했다.

　　당신아닌 사람이 집으면 그럴리가 없다고—.

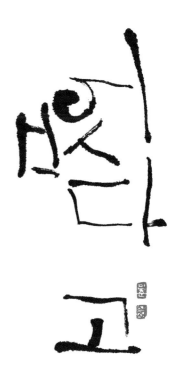

　　원정은 정원이나 과수원 따위를 관리하는 사람입니다. 양을 다스리는 목자를 떠올리게 됩니다. 그러므로 원정과 목자는 '관리하며', '다스리는' 존재입니다. 신처럼 원정은 시인에게 가르침을 주려하고 따르길 명령합니다. 그러나 시인의 운명은 그럴 수 없습니다. 척박한 불모의 땅에서 '악의 꽃'을 피워낸 보들레르처럼 문학의 어머니는 신의 다스림 밖에 있습니다.

전봉래 全鳳來

한 때에는
낡은 필림 자막字幕이 지났다.

아직 산책散策에서 돌아가 있지 않다는
그자리 파루티다 실내室內

마른 행주 주방廚房의 정연整然

그러나,
다시 돌아오리라는 푸름이라 하였던
무게를 두어

그러나,
어느 것은 날개 쭉지만
내 젓다가 고만 두었다는 것이다.

지난때,
죽었으리라는 다우茶友들이 가져 온
그리고 그렇게 허름하였던 사랑··············세월들이
가져 온
나 날이 거기에 와 있다는
계절(주간晝間)들의···········

또
하나의 사자死者라는
전화電話 벨이 나고 있지 않는가─

전봉래 시인을 애도하는 시입니다. 이를 통해 김종삼의 죽음 의식을 엿볼 수 있습니다. 지난 시절의 남루함을 기억하기보다는 삶의 정연함을 돌아봅니다. 파르티타의 변주곡 모음은 독주곡입니다. 악기 하나가 내는 소리는 목숨 하나와 같습니다. 구차스럽지 않았던 전봉래 시인의 가지런함을 추모합니다. 죽음의 연속은 김종삼에게도 피할 수 없는 전언이기도 합니다.

꽃별이 밥고 있지 않은 기,

최하의 짠잎는 계절들이

나의 있었다 우계기에 가져온

세월들이 희미하게 싸던 싸랑.

처음으로 그렇게

그리고 그렇게

茶房에 틀이가게은

조국이었던 우리들이 가게는

진짜는 때

다시 돌아 오리라

김중삼시 관병크리를
상처은민즌뫘다

오월^{五月}의 토끼똥·꽃

토끼똥이 알알이 흩어진
가장자리에 토끼란 놈이 뛰어 놀고 있다.

쉬고 있다.

피어 오르는 아지랑이의 체온은 성자처럼 인간을 어차피 동심으로 흘러가게 한다.
그리고 나서는 참혹 속에서 바뀌어지었던 역사 위에 다시 시초의 여러 꽃을 피운다고,

매말라버리기 쉬운 인간 <성자>들의
시초인 사랑의 움이 트인다고,

토끼란 놈이 맘놓은채
쉬고 있다.

 4·19혁명을 노래한 시입니다. 모두 격렬하게 목소리를 높였던 것을 생각하면 김종삼의 목소리는 차분합니다. 혁명의 뜻을 천진난만한 토끼에게서 찾아냈습니다. 그 평화로운 휴식에서. 마음을 놓을 만큼 쉼이 있어야 참혹한 역사가 사랑으로 변주된다고 합니다. 혁명은 인간을 성자의 반열에 올려놓았습니다. 모두 동심에서 발원하였습니다.

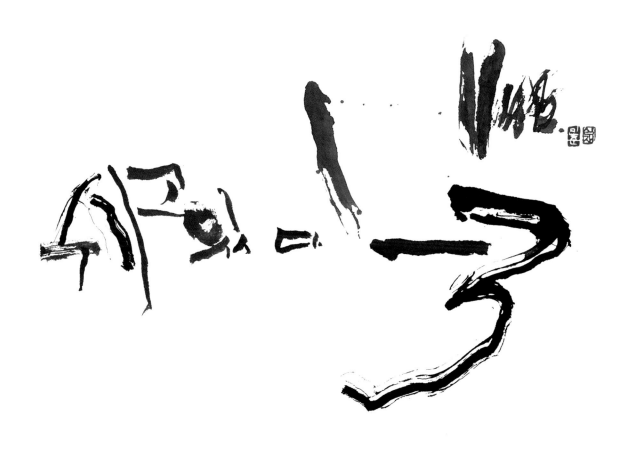

크게 쉬고 싶다

깊게 잔뜩 한가로이 크게 쉬고 싶다

큰비의 큰개울·폭 정조삼음시 완산신바주인 설거·여인운쓰다

아우슈뷔치

어린 교문校門이 가까이 보이고 있었다.
한 기슭엔 잡초雜草가,
날빛은 어느 때나 영롱 하였다.

어쩌다가 죽엄을 털고 일어나면
날빛은 영롱 하였다.
어린 교문校門이 가까이 보이고 있었다.
한 기슭엔
여전如前 잡초雜草가,
교문校門에서 뛰어나온 학동學童이 학부형學父兄을 반기는 그림 처럼
바둑 강아지가 그 뒤에서 조고마게 처다 보고 있었다.
아우슈뷔치 수용소收容所 철조망鐵條網 기슭엔 잡초雜草가 무성해 가고 있었다.

아우슈비츠는 김종삼의 비극적 정서가 투사된 역사적 공간입니다. 한국 전쟁을 겪었던 시인의 상처가 구체화된 장소라 할 수 있습니다. 그래서 우리의 아픔은 우리 것만이 아니라 모든 인류의 고통이라고 강조합니다. 특히 어린 아이의 시선으로 파노라마처럼 펼쳐지는 폐허에 인간됨의 훼손을 뚫고 죽음을 극복해 가는 자연의 재생을 기적으로 보여 주려 합니다.

어쩌다가 죽엄을
털고 일어나서면
늘 밤은 영롱하였다.
어린 교목이 가까이 보이고
있었다. 찬 기슭엔 씨젓
잔초가 교문에서 뛰어나.
온 학동이 학복행을
반기는 그림처럼
빈 독감아지기 그뒤
에서 조고마게 체다
보고 있었다 이웃슈붸취
수왕소협조망 기슭엔
잔초가 무성해 가고
있었다 김종삼시 이웃슈붸취를
 심자 오민권쓰다

밤은 어느 틈에 이슬비가 왔다.

소리

산 마루에서 한참 내려다 보이는
초가집
몇채

하늘이 너무 멀다.

얕은 소릴 내이는
초가집
몇채
가는 연기들이

지난 일들은 삶을 치르노라고
죽고 사는 일들이
지금은 죽은 듯이
잊혀졌다는 듯이
얕은 소릴 내이는
초가집
몇채
가는 연기들이

김종삼은 가난한 사람들을 연민의 눈으로 바라보고 있습니다. 가난한 사람들은 저 낮은 곳에서 숨죽인 채 살고 있습니다. 하늘이 이들을 보살피듯 시인은 저 깊은 곳으로 내려가고 있습니다. 그런데 가난한 사람들은 이 하강의 현실을 뚫고 가늘지만 생명력 있게 살아가고 있습니다. 삶 앞에 죽음도 개의치 않고 꼿꼿합니다. 김종삼은 그 소리 듣고 있습니다.

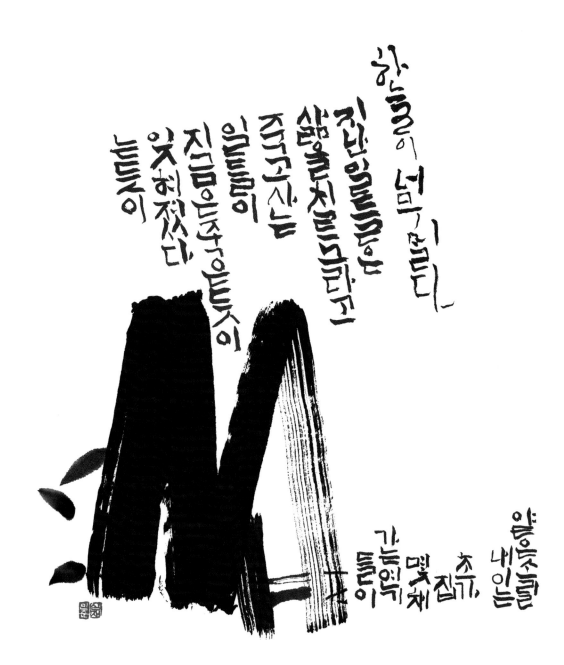

한놀이 넘기쉽다

진반잎들감이선

삶울치며따라고

저구산는

일들이

지금두구들이

앗허겼다

들이

알으소를

내인는

추

집가,

몇치채

가늘억들이

오￿학년 일￿반

오￿학년 일￿반입니다.
저는 교외에서 살고 있기 때문에 저이 학교도 교외에 있습니다
오늘은 운동회가 열리는 날이므로 오랫만에 즐거운 날입니다.
북치는 날입니다.
우리학곤
높은 포플라 나무줄기로 반쯤 가리어져 있습니다.
아까부터 남의 밭에서 품팔이하는 제 어머니가 가믈가믈하게 바라다 보입니다.
운동경기가 한창입니다.
구경온 제또래의 장님이 하늘을 향해 웃음지었습니다.
점심때가 되었습니다.
어머니가 가져 온 보재기속엔 신문지에 싼 도시락과
삶은 고구마 몇개와 사과 몇개가 들어 있었습니다.
먹을 것을 옮겨 놓는 어머니의 손은 남들과 같이 즐거워 약간 떨리고 있습니다.

어머니가 품팔이 하던
밭이랑을 지나가고 있었습니다. 고구마 이삭몇개를
줏어 들었습니다.
어머니의 모습은 잠시나마 하느님보다도 숭고하게
이 땅우에 떠 오르고 있었습니다.
이제 구경 왔던 제또래의 장님은 따뜻한 이웃처럼
여겨졌습니다.

5학년 1반 운동회는 평화로 가득합니다. 품팔이하는 어머니도, 장님도 즐겁습니다. 평소에는 함께할 수 없는 사람들입니다. 이 차별 없이 즐거운 떨림은 숭고합니다. 하느님도 만들어 주지 못한 잔치이기 때문입니다. 우리 가난한 이웃들입니다. 또래들입니다. 운동회는 공감의 연대가 이루어지는 축제입니다. 김종삼은 이 천국을 땅 위에서 실현합니다.

오늘은 운동회가
열리는 날이므로
오래만에
즐거운 날입니다

큰학년
一반입니다.

북치는 날입니다
운동경기가
한창입니다

구경9 제또래의
장님이 하늘을 향해
웃음지었습니다

삼자 오먹준쓴다.
김종삼씨 크학년 반에서

즐거워 약간 떨리고 있읍니다,

어머니의 손은 나무껍질 같이

머므르것을 만져보는

시고 먹뀌가 들어 있었으나

삼깡드곰미 멀지않으나,

심묵지에 빤도식릭고,

어머기,오른 복차기속언

웃음

힘이음
해봄

지혜의샘

다.

지대^{地帶}

미풍이 일고 있었다
떨그덕 거리며 선회하고 있었다
분수^{噴水}의 석재^{石材}둘레를 간격^{間隔}들의 두발 묶긴 검은 표본^{標本}들이

옷을 벗은 여자들이 벤취에 앉아 있었다
한 여자의 눈은 확대^{擴大}되어 가고 있었다

입과 팔이 없는 검은 표본^{標本}들이 기인 둘레를 떨그덕 거리며 선회하고 있었다
반세기^{半世紀}가 지난 아우슈뷔치 수용소^{收容所}의 한 부분^{部分}을 차지한

　아우슈비츠의 비극을 해체된 여성의 몸으로 보여주는 시입니다. 김종삼은 아이와 더불어 여성을 시적
주체로 자주 다룹니다. 흉포한 역사의 희생자이기 때문입니다. 공포는 죽음의 순간을 넘지 못하고 그대로
방치돼 있습니다. 갈기갈기 찢긴 삶은 수습되지 못하고 반복되고 있습니다. 이 끔직한 트라우마는 세월도
치유할 수 없는 모든 인류의 천형입니다.

그림이 들어있다.

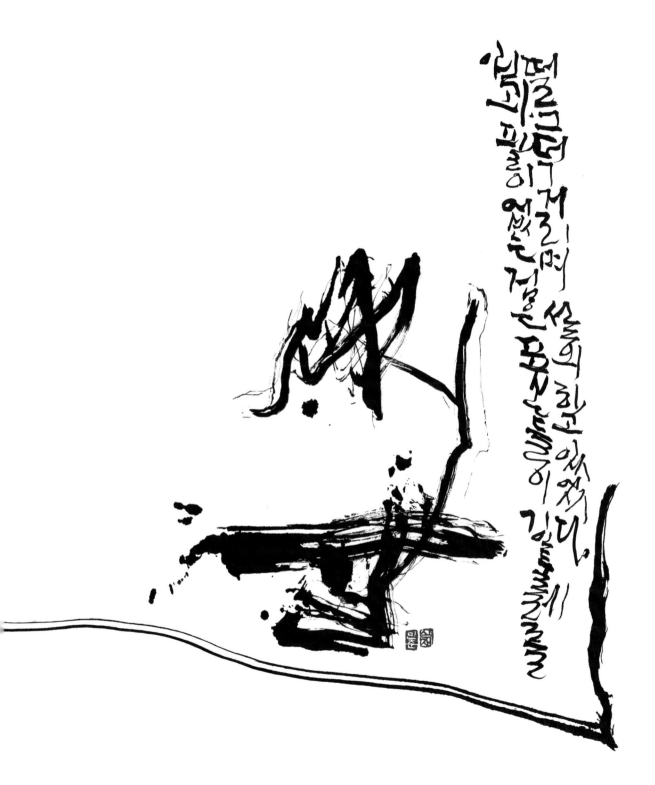

떨어져라며 풀잎이 쓸고 하늘 있었다 가고 풀잎이 없는 걸로 거짓물의 김영대

묵화 墨畵

물먹는 소 목덜미에
할머니 손이 얹혀졌다.
이 하루도
함께 지났다고,
서로 발잔등이 부었다고,
서로 적막하다고,

 한 폭의 수묵화를 보는 듯합니다. 구구한 설명이 필요 없습니다. 소 목덜미에 얹힌 할머니의 손은 성 프란치스코 어깨에 앉은 새들을 떠올리게 합니다. 서로 다른 두 존재의 합일은 필연입니다. 결코 우연일 것 같지 않습니다. 고통 아래서 모두 하나입니다. 일체감은 가장 큰 선물입니다. 모든 차별과 경계를 뛰어넘기 때문입니다.

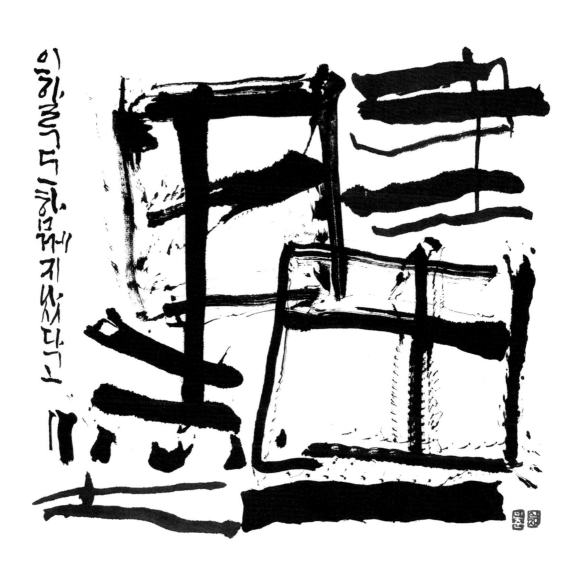

이젠빨래도홈매겨지났었다고

엄마라는
말에게
자꾸만
기대면
안된다고

헤프게쓰면
안된다고

너는

할머니

할머니손이
좋아진다.

돌각담

廣漠한地帶이다기울기
시작했다잠시꺼밋했다
十字型의칼이바로꼽혔
다堅固하고자그마했다
흰옷포기가포겨놓였다
돌담이무너졌다다시쌓
았다쌓았다쌓았다돌각
담이쌓이고바람이자고
틈을타凍昏이잦아들었
다포겨놓이던세번째가
비었다.

*廣漠(광막), 地帶(지대), 十字型(십자형), 堅固(견고), 凍昏(동혼)

돌각담은 아기 무덤입니다. 경황이 없어 돌무더기를 쌓아 마무리했을 겁니다. 김종삼이 한국 전쟁 때 직접 겪은 일들입니다. 떨칠 수 없는 일이었기에 그의 시를 관통하는 중요한 의미가 되었습니다. 꽉 짜인 시 형식처럼 죽음은 견고합니다. 시인은 동혼凍昏, 즉 어린 목숨 위에 자신의 최후를 비워 놓았습니다.

광막한 지대이다. 가을기
시지. 했다 잠시 끄미 했다
써지 ... 이 광이 비틀 끝했
다. 껀 꽃아 꼬지 그기. 했다
히꽃 목기가 푹겨 들었다
들담이 무너졌다. 다시 싸
있다 씨ㅏ왔다 씰했다 돌각
서ㅏ ㅣ쌓하고 ㅣ시라ㅔ이 꾌고
들을 티ㅣ 둥굴이찍이들었
다. 독게들이댄 세반쩌가
비었다.

김종삼 시 돌각 담을 시제1에 만 금쓰다.

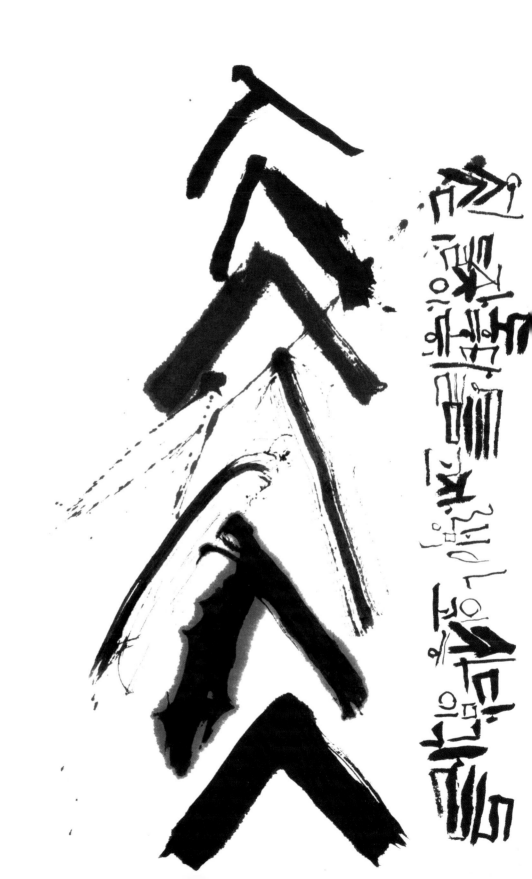

두꺼비의 역사^{轢死}

갈 곳이 없었다

비가 쏟아지고 있었다
버스를 기다리고 있었다

두꺼비 한 마리가 맞은편으로 엉금엉금 기어가고 있었다 연해 엉덩이를
들석거리며 기어가고 있었다 차량들은 적당한 시속으로 달리고 있었다

수없는 차량 밑을 무사 돌파해가고 있으므로 재미있게 보였다.

............

대형^{大型} 연탄차 바퀴에 깔리는 순간의 확산^{擴散}소리가 아스팔트길을
진동시켰다 비는 더욱 쏟아지고 있었다
무교동에 가서 소주 한잔과 설농탕이 먹고 싶었다

찻길 동물 사고를 보고 쓴 시입니다. 김종삼은 두꺼비의 행보를 재미있게 바라보고 있습니다. 그가 자주 쓰는 표현입니다. 이유는 분명합니다. 역경을 돌파해 가기 때문입니다. 비록 힘겹지만 포기하지 않고 삶을 꾸려가는 모습이 신비롭다 못해 놀랍다는 겁니다. 하지만 그 경이로움을 무참히 짓밟는 현실 앞에 시인도 생기를 잃고 맙니다.

엄마

아침엔 라면을 맛있게들 먹었지
엄만 장사를 잘할 줄 모르는 행상行商이란다

너희들 오늘도 나와 있구나 저물어 가는 산山허리에

내일은 꼭 하나님의 은혜로
엄마의 지혜로 먹을거랑 입을거랑 가지고 오마.

엄만 죽지 않는 계단

모성에 대해 새로운 이해를 하게 됩니다. 은근과 끈기로 희생만 하는 사람이 엄마가 아니지요. 처세에 서툴지만 엄마는 지혜로운 존재입니다. 전에 없던 덕목입니다. 내일을 기약하는 은총이며 축복입니다. 김종삼은 엄마를 신의 반열에 올려놓았습니다. 영원불멸하는 신처럼 엄마도 죽지 않아야하기 때문입니다. 엄마라는 계단이 있으니 더 고귀한 삶으로 옮아갑니다.

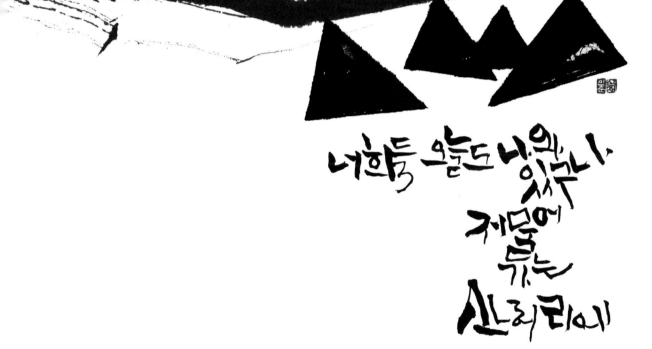

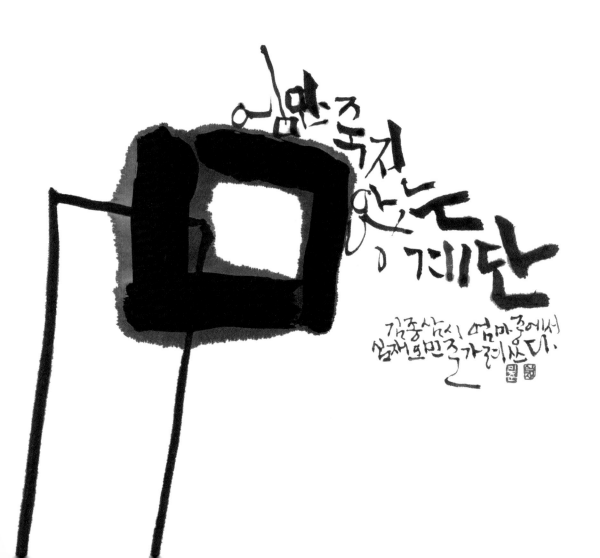

엄마 죽지 않는
이게 다

김종삼 시 엄마 죽어서
엄재도 민족가리 쏘다.

너를 꼭

하나님의 은혜로

엄마의 지혜로

먹을거랑 입을거랑

두고 짜고

오마

바다이고 사막이다

장편掌篇

사람은 죽은 다음
천국이나 지옥에 간다 하지만
나는 틀린다
여러번 죽음을 겪어야 할
아무도 가 본일 없는
바다이고
사막이다

작고한 심우명心友銘
전봉래全鳳來 시詩
김수영金洙暎 시詩
임긍재林肯載 문학평론가文學評論家
정 규鄭圭 화가畫家

 이 시 또한 김종삼의 죽음 의식을 엿볼 수 있습니다. 천국이나 지옥은 사후에 있지 않고 지금 여기에 있다고 여깁니다. 살면서 수많은 죽음을 목도했기 때문입니다. 그들을 호명합니다. 음악에 해박했던 전봉래, 진정 현대 시인 김수영, 휴머니즘을 펼친 임긍재, 서민적인 정규. 김종삼은 죽을 때까지 시 속에서 이들과 지냈습니다.

캄캄한 호수가엔
한 가족이 앉아있었다.
평화스럽게 보이었다.

언니가 동생이름을 부르고 있다
모기소리만 하게

이우슈뷔츠 리게르

아우슈비츠 라게르

밤하늘 호수^{湖水}가엔 한 가족^{家族}이
앉아 있었다
평화스럽게 보이었다

가족^{家族} 하나 하나가 뒤로 자빠지고 있었다
크고 작은 인형^{人形}같은 시체^{屍體}들이다
횟가루가 묻어 있었다

언니가 동생 이름을 부르고 있다
모기 소리만 하게

아우슈뷔츠 라게르.

　　오래된 사진에 담긴 듯이 한 가족이 평화롭습니다. 전쟁이 이 평범한 삶을 참혹하게 앗아갔습니다. 인간
됨은 한갓 인형처럼 값없이 추락합니다. 이 상황은 저 멀리 유럽 유태인들에게만 닥친 비극이 아닙니다.
한국 전쟁 통에 수많은 부름이 신음처럼 가득했습니다. 김종삼의 귓전에 머물러 사라지지 않습니다. 죽어
서도.

민간인民間人

1947년 봄
심야深夜
황해도黃海道 해주海州의 바다
이남以南과 이북以北의 경계선境界線 용당포浦

사공은 조심 조심 노를 저어가고 있었다.

울음을 터뜨린 한 영아嬰兒를 삼킨 곳.
스무몇 해나 지나서도 누구나 그 수심水深을 모른다.

한국 문학은 모두 분단 문학이라 해도 틀리지 않습니다. 이 시는 분단 문학의 대표 시입니다. 장면 하나로 모든 것을 다 아우르고 있습니다. 젖먹이를 죽이면서까지 살아야 하는 이유는 무얼까 되묻게 됩니다. 그래서 김종삼도 그 깊이를 알지 못한다고 고백합니다. 이 시는 분단을 고착화하려는 유신 선포 이태 전 발표되었습니다. 그만 분단의 사슬을 끊자고.

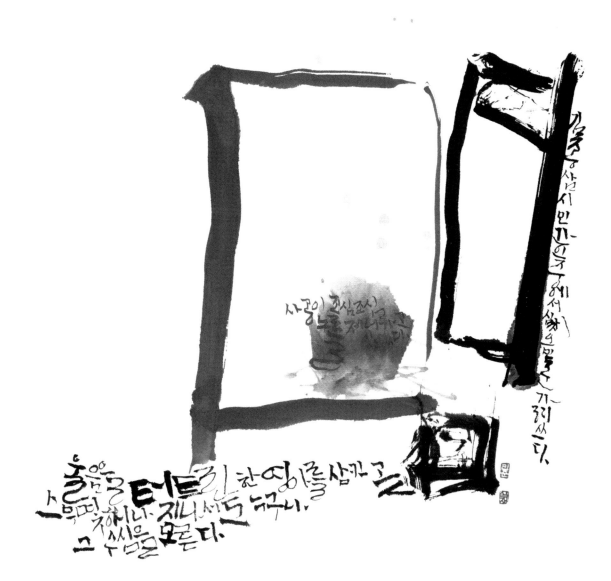

사공이 한심조시
노를 저어보는것이다

김종삼시 민간인 에서 섬으로 가려 썼다.

흘러 터득기 한 역을 삼가고
스러미 정하니 지니써도 누구나
그 우숨을 모른다.

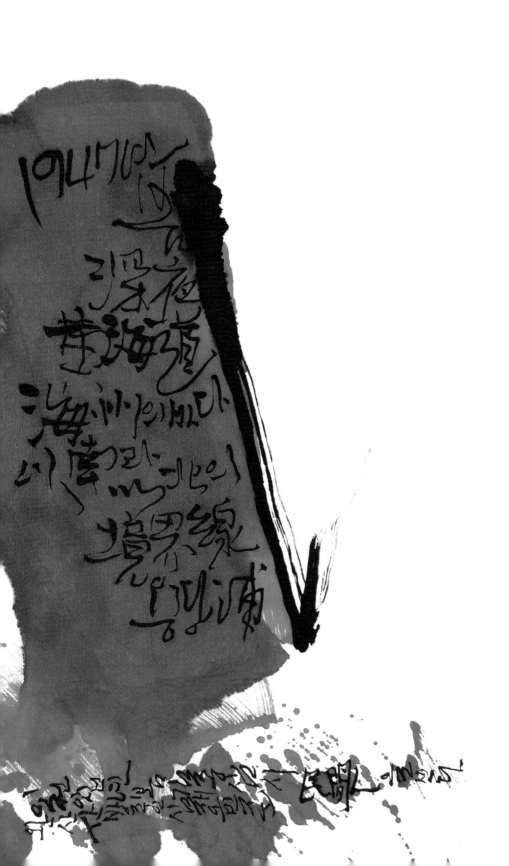

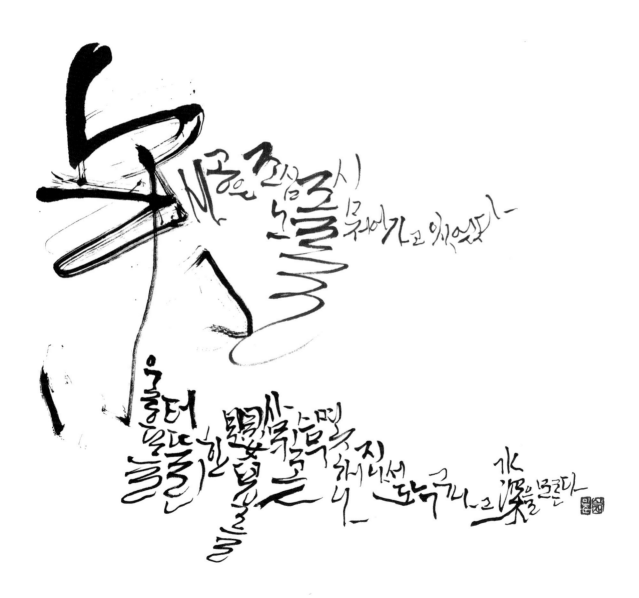

기동차가 다니던 철뚝길

할아버지 하나가 나어린 손자 하나를
데리고 살고 있었다.
할아버진 아침마다 손때묻은 작은 남비,
나어린 손자를 데리고
아침을 재미있게 끓이곤 했다.
날마다 신명께 감사를 드릴 줄 아는
이들은 그들만인 것처럼
애정과 희망을 가지고 사는 이들은
그들만인 것처럼
때로는 하늘 끝머리에서
벌판에서 흘러오고 흘러가는 이들처럼

이들은 기동차가 다니던 철뚝길
옆에서 살고 있었다

　기동차는 동대문 이스턴 호텔을 출발해 뚝섬이나 광나루로 달렸을 것입니다. 왕십리나 성수동 인분 냄
새나는 채소밭을 지나쳤을 겁니다. 할아버지와 어린 손자는 거기쯤 살았습니다. 가난하게. 김종삼은 그들
이 아침 먹는 모습을 재미있게 바라봅니다. 고통 속에서도 굳건히 살아가는 사람들만이 감사와 애정과 희
망을 알기 때문입니다. 그들만이.

얹히고 허망흘러가고 시는

이들은 그들만인 진시처럼

기둥체가 다니던 철둑길

앤니 로리

노랑 나비야 너는 아느냐
<메리>도 산다는 곳을
자비스런 이들이 산다는 곳을
날 밝은 푸름과
꽃들이 만발한 곳을
세모진 빠알간 집 뜰을
너는 아느냐
노랑 나비야

다시금 갈길이 험하고
험하여도
언제나 그립고
반가운
음성
사랑스런
앤니 로리.

일본 노래 '나비야蝶々'로 알고 있는 독일 동요 '꼬마 한스Hänschen klein'와 스코틀랜드 독립군가 '애니 로리'의 사연이 있습니다. 두 곡 모두 그리운 고향과 사랑하는 사람의 품으로 돌아가겠다는 다짐을 노래합니다. '메리'는 김종삼이 어렸을 적 만났던 서양 선교사였을 겁니다. 어떤 고난에도 반드시 이기고 돌아가겠다는 떠도는 사람들의 소망을 담았습니다.

노랑
나비야
너는 아느냐
머리도 신디는 곳을
지니비스런 이들이
신디는 곳을
날 널구은 구름과.
꽃들이 민빨한 곳을

세모진 빠일간
집들을
너는 아느냐
노랑나비야

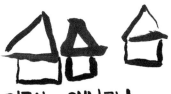

김종삼시 앤니로니
삼채오민존스디

장편掌篇

어지간히 추운 날이었다

눈발이 날리고 한파 몰아치는 꺼먼 날이었다

친구가 편집장인 아리랑 잡지사에 일거리 구하러 가 있었다

한 노인이 원고를 가져 왔다

담당자는 맷수가 적다고 난색을 나타냈다

삼십이매 원고료를 주선하는 동안

그 노인은 연약하게 보이고 있었다

쇠잔한 분으로 보이고 있었다

얼마 안 되어 보이는 고료를 받아든 노인의 손이 조금 경련을 일으키는 것 같았다.

계단을 조심스럽게 내려가는 노인의 걸음거리가 시원치 않았다

이십 여년이 지난 어느 추운 날 길 거리에서 그 당시의 친구를 만났다 문득 생각나 물었다

그 친군 안 됐다는 듯

그분이 방인근方仁根씨였다고.

한때 명성을 날리던 대중 소설가 방인근의 사연이 기본 뼈대입니다. 이제 노인이 되어 빛나던 영광도 사라졌습니다. 떨리는 그의 손이 지금 쇠잔한 처지를 그대로 보여 줍니다. 동정을 넘어 연민을 느끼게 하는 인생사는 누구나 치러야 할 여정입니다. 김종삼도 그것을 알기에 세월이 한참 지난 후에도 문득 떠올립니다. 이제 자신도 그 자리에 다다랐다고.

그때도

조심스럽게
버리기는
노인의 걸음거리가.

에워치 않았다.

소금 바다

나도 낡고 신발도 낡았다
누가 버리고 간 오두막 한채
지붕도 바람에 낡았다
물 한방울 없다
아지 못할 봉우리 하나가
햇볕에 반사될 뿐
조류鳥類도 없다
아무 것도 아무도 물기도 없는
소금 바다
 주검의 갈림길도 없다.

이 시에는 1980년 광주의 비극이 깊이 드리워져 있습니다. 아우슈비츠의 참상을 시로 쓸 수 있는 시인이라면 분명 알아챘을 겁니다. 다만 초현실적인 이미지에 의지했을 뿐입니다. 그것이 더 깊은 울림을 줍니다. 소금은 세상을 정화시키는 상징인데 그 생명의 바다에 죽은 몸 하나 의탁할 수 없습니다. 새 떼조차 거들떠보지 않는 떠도는 영혼. 잠들지 못합니다.

죽검의 갈채까지는 없다

물한방울 없다

아무것도 없다

아무것도
얼마 들었는지 알 수도 없다
즐거움으로 바뀌다
캔버스의 빛
하나가
박수는
아직 못하고

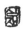

물론 그도 배움 없는다

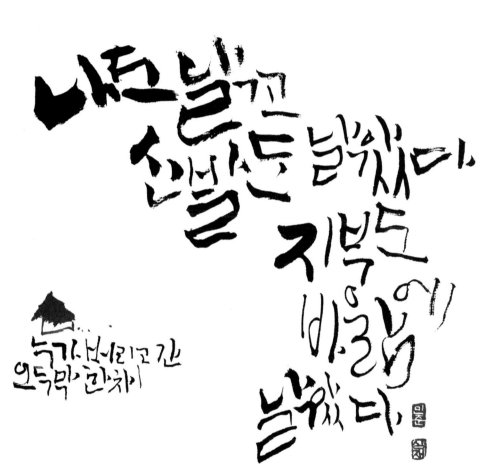

내도 날꼬
산벚도 날렸다.
지붕도
바람에
날렸다.

누가 버리고 간
오두막 관채

소공동 지하 상가

두 소녀가 가즈런히
쇼 윈도우 안에 든 여자용
손목시계들을 들여다 보고 있었다.
하나같이 얼굴이 동그랗고
하나같이 키가 작다
먼 발치에서 돌아다 보았을 때에도
조금도 움직이지 않고 들여다 보고 있었다
쇼 윈도우 안을 정답게 들여다 보던
두 소녀의 가난한 모습이
며칠째 심심할 때면
떠 오른다
하나같이 동그랗고
하나같이 작은.

가난한 두 소녀의 모습이 선명합니다. 그런데 그들이 왜 심심할 때면 떠오르는 걸까요. 김종삼이 잘 쓰는 표현 '재미' 때문입니다. 비록 지금 고통스럽지만 견디고 나면 무슨 보람이 있을 것이라는 삶의 서사가 재미의 원천입니다. 삶의 신비입니다. 쇼윈도 경계를 넘지 못했던 가난은 언젠가 극복될 것이라는 소망을 시인은 굳게 믿고 있습니다.

하나같이
하나같이
하나같이
하나같이

둥그렇고 작은

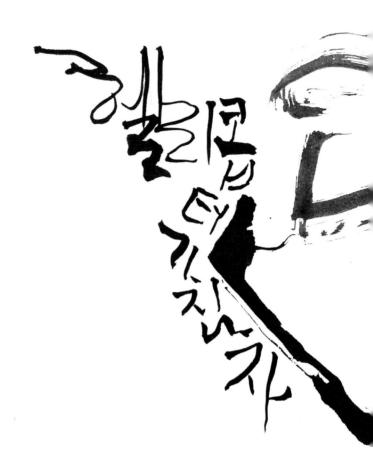

서시 序詩

헬리콥터가 지나자
밭이랑이랑
들꽃들이랑
하늬바람을 일으킨다
상쾌하다
이곳도 전쟁이 스치어 갔으리라.

이 시는 김종삼 시의 머리말과 같습니다. 그의 시가 어떤 면모인지 단적으로 보여 주는 실마리입니다. 헬리콥터는 전쟁 무기입니다. 살육 무기가 전쟁이 끝난 들판에 바람을 일으키며 지나갑니다. 전쟁이 할퀴고 간 폐허를 다시 복원하는 자연의 힘이 재미있습니다. 김종삼의 시에는 그 눈물겨운 안간힘이 있습니다.

바닷가에 매어둔 작은 고깃배 날마다 출렁거린다
풍랑에 뒤집힐때도 있다
화사한 꽃을 기다리고 있다

머얼리 노를 저어나가서
헤밍웨이의 바다와 노인이 되어서
중얼거리면서 살아온 기적이
살아갈 기적이 된다고
사노라면
많은 기쁨이 있다고

받기 어려운 선물

받기 어려운 선물처럼

주일主日이 옵니다. 오늘만은
그리로 도라 가렵니다.

한켠 길다란 담장길이 버려져
있는 얼마인가는 차츰 흐려지는
길이 옵니다.

누구인가의 성상과 함께
눈부시었던 꽃밭과 함께 마중 가 있는 하늘가 입니다.

모―든 이들이 안식날이랍니다.
저 어린 날 주일主日 때 본
그림
카―드에서 본
나사로 무덤 앞이였다는
그리스도의 눈물이 있어 보이었던
그날이 랍니다.

이미 떠나 버리고 없는 그렇게
따사로웠던 버호니(모성애母性愛)의 눈시울을 닮은 그 이의 날이랍니다.

영원이 빛이 있다는 아름다움이란
누구의 것도 될수 없는 날이랍니다.

그럼으로 모―두들 머믈러 있는 날이랍니다.
받기 어려웠던 선물처럼‥‥‥‥

 선물을 받기 위해서는 기다림이 따릅니다. 원한다고 해서 선뜻 받게 되는 것이 아니기 때문입니다. 죽은 자를 살리기 위해 그리스도가 흘리는 눈물은 신의 의지입니다. 김종삼은 신의 뜻을 구체적으로 알아볼 수 있는 증거가 모성애라 말합니다. 받기 어려운 구원의 선물은 어머니의 따뜻한 사랑이 있어야 받을 수 있습니다. 그러므로 우리의 기다림은 너무나 인간적입니다.

하늘가입니다

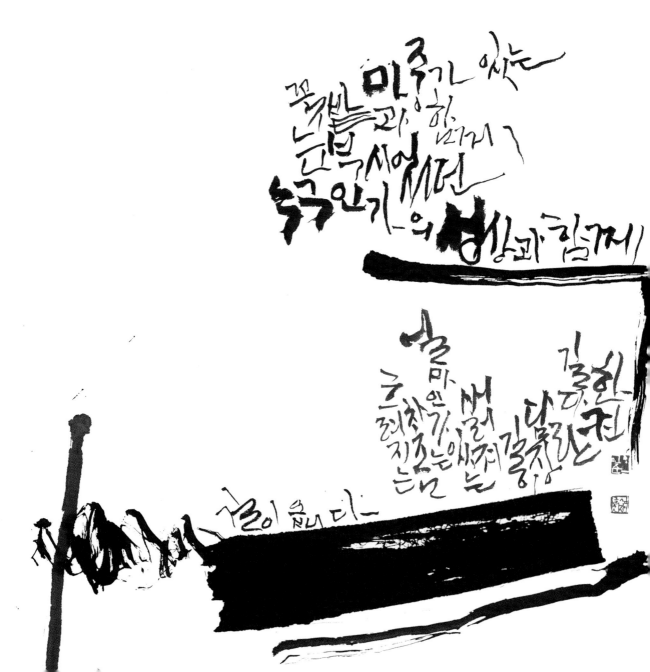

쑥내음 속의 동화

　옛 이야기로서 고리타분하게 엮어지는 어릴 적의 이야기이다. 그 때만 되며는 까닭이라곤 없이 재미롭지도 못했고, 죽고 싶기만 하였다.

　그 즈음에는 인간들에게는 염치라곤 없이 보이리만큼 너무 지나치게 아름다움이 풍요하였던 자연을 즐기며
　바라보며 가까이 하면 할수록 더욱 그러하였다.

　고양이는 고양이대로
　쥐새끼는 쥐새끼대로 옹크러져 있었고 강아지란 놈은 강아지대로 밤 늦게 까지 살라당거리며 나를 따라 뛰어놀고는 있었다.

　어렴풋이 어두워지며 달이 뜨는
　옥수수대로 만든 바주 울타리너머에는 달이 오르고
　낯익은 기침과 침뱉는 소리도 울타리 사이를 그 때면 간다.

　풍식이네 하모니카는 귀에 못이 배기도록 매일같이 싫어지도록 들리어 오곤 했다.
　자라나서 알고 본즉 「스와니강ᵖ의 노래」였다.

　선률은 하늘 아래 저 편에 만들어지는 능선 쪽으로 향하기도 했고,

　내 할머니가 앉아계시던 밭이랑과 나와 다른 사람들과의 먼 거리를 만들어 주기도 하였다.

豐饒

이모든은총이

모기쑥 태우던 내음이 자연스럽게 없어지는 무렵이면 그러하였고,

용당패라고 하였던 해변가에서 들리어 오는 오래 묵었다는 돌미륵이 울면 더욱 그러하였다.

자라나서 알고 본즉 바다에서 가끔 들리어 오곤 하였던 기적 소리를 착각하였던 것이었다.

─이 때부터 세상을 가는 첫 출발이 되었음을 모르며.

　어릴 적 황해도 은율의 원체험이 시인의 삶을 이끌고 갔습니다. 삶과 죽음, 풍경의 아름다움과 생활의 궁핍함, 구원과 종말의 이중성이 시인의 삶을 지배했습니다. 이 간극을 메우고 인간됨을 향해 끊임없이 나아가는 일만이 시인의 길입니다. 삶은 죽음으로 덮였고, 아름다움은 불결함 속으로 사라졌지만 이러한 역사의 아이러니가 그의 시에 있습니다.

세상을 가는
이땅의 벗이

드빗시 산장 부근

결정짓기 어려웠던 구멍가개 하나를 내어 놓았다.

<한푼어치도 팔리지 않았음은 물론이고>

오늘에도 지나간 것은 분명 차 한대밖에—

그새,
키 작고 현격한 간격의 바위들과 도토리나무들이

어두움을 타 드러앉고
꺼밋한 시공 뿐.

어느새,
선회되었던 차례의 아침이 설레이다.

—드빗시 산장

이 시는 「돌각담」, 「앙포르멜」과 더불어 시인 스스로 맘에 찬다고 꼽은 몇 개 안 되는 시 중 하나입니다. 김종삼은 다른 시에서 드뷔시의 음악을 '작천灼泉', 즉 '불타는 샘'이라 부르기도 합니다. 그만큼 시의 세계로 이끄는 중요한 동기이기도 합니다. 자신의 시업은 구멍가게에 불과하지만 김종삼은 결심했고, 선회했습니다. 드뷔시처럼 시를 쓰기로.

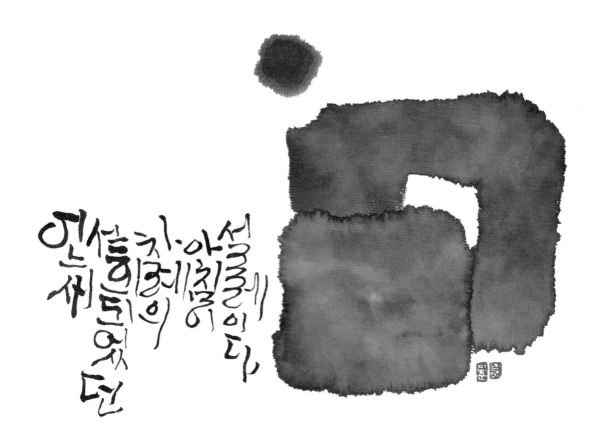

한 사람의 자취에 아설레임이다
늘에 흥미 철의
새 로이
도 있
었
던

이침이 설레이다
아침이 설레이다
이침이 설레이다

이침이 설레이다
아침이 설레이다
아침이 설레이다
이침이 설레이다
이침이 설레이다

김춘수 시
다시시 쓰장박근
실시 여민준스다!

아버지께서 편찮으시다가 이제 좀 나으셨어? 날씨가 춥네.

부활절 復活節

벽돌 성벽에 일광이 들고 있었다.
잠시, 육중한 소리를 내이는 한
그림자가 지났다.

그리스도는 나의 산계급이었다고
현재는 죄없는 무리들의 주검 옆에
조용하다고
너무들 머언 거리에 나누어져 있다고
내 호주머니 <머리> 속엔
밤 몇톨이 들어 있는 줄 알면서
그 오랜 동안 전해 내려온 사랑의
계단을 서서히 올라가서
낯 모를 아희들이 모여 있는 안악으로 들어 섰다.
무거운 저 울 속에 든 꽃잎사귀처럼
이름이 적혀지는 아희들
밤 한 톨씩을 나누어 주었다.

부활에 대해 생각합니다. 종교적으로는 죽음을 극복하고 새로운 존재로 다시 사는 것을 말합니다. 그런 일이 수천 년 전에 있었다고 합니다. 지금 김종삼에게 그리스도는 산 계급, 즉 무산 계급입니다. 노동으로 겨우 살아가는 사람들입니다. 죄 없는 무리입니다. 그중에 아이들입니다. 밤 한 톨은 겨울 양식 같은 것입니다. 부활은 나눔입니다.

라산스카

미구에 이른 아침

하늘을
파헤치는 스콥
소리.

하늘속 맑은
변두리.

새 소리 하나.

물 방울 소리 하나.

마음 한줄기 비추이는
라산스카.

전쟁이 끝난 지 얼마 되지 않은 때입니다. 폐허에서 들리는 작은 소리에 귀 기울입니다. 하늘에서는 작은 삽으로 갈아엎는 소리가 들립니다. 환청일까요. 부활은 가장자리부터 시작합니다. 땅에서도 새 소리 하나와 물방울 소리 하나가 새 생명의 신호를 보냅니다. 거기에 김종삼의 시적 영감이 투사됩니다. 그의 뮤즈인 라산스카의 음색은 상처를 다독이며 애절합니다.

묵어욘
최후의
한마음이
그치어도
리신스가

마음

사랑과두려움이
가나여드

라산스카

루—부시안느의 개인 길바닥.
한 노인이 부는 서투른
목관 소리가 멎던 날.

묵어 온 최후의 한 마음이
그치어도
라산스카.

사랑과 두려움이
개이어도

애도의 시입니다. 공간은 갑자기 19세기 프랑스 파리 근교에 있는 루브시엔느로 옮겨집니다. 인상파 화가들이 생을 마감했던 마을입니다. 맑은 날입니다. 이름 모를 노인이 생명을 다한 날입니다. 살아서 품었던 붉은 마음도, 사랑도, 두려움도 훌훌 벗어 버린 날입니다. 김종삼의 시는 그날과 같습니다. 라산스카는 시인을 그 공간과 시간으로 이끄는 메신저입니다.

라산스카

집이라곤
조그마한 비인 주막집 하나밖에 없는
초목草木의 나라
수변水邊이 맑으므로
라산스카.

새로 낳은 한 줄기의
거미줄 처럼 수변水邊의
라산스카.

온갖 추함을 겪고서
인간되었던 작대기를 집고서.

　태어나 거처하는 집은 소박하기 그지없습니다. 그것도 빈 주막입니다. 무소유 상태라 할 수 있습니다. 라
산스카, 즉 김종삼의 뮤즈는 거기에 있습니다. 맑은 물가 자연 속에 생명의 날실을 하나 뽑은 거미와 같습
니다. 키에르케고르는 인간은 거미줄 하나에 매달린 거미와 같다고 합니다. 간당간당합니다. 그처럼 인간
됨은 온갖 모멸 속에서도 절망하지 않습니다.

집이라고
조그마한 비인
주막집 하나밖에 없는

첩첩산중
쉰이 넘으므로 라야 쓰게

나의 理想은
어느 豊村驛쯤 산다.

나

나의 이상理想은 어느 한촌寒村 역驛같다.
간혹 크고 작은
길 나무의 굳어진 기인 눈길 같다.
가보진 못했던 다 파한 어느 시골 장거리의
저녁녘 같다.
나의 연인戀人은 다 파한 시골
장거리의 골목 안 한 귀퉁이 같다.

　자화상 시입니다. 김종삼이 스스로를 어느 공간에 가져다 놓는지 살펴보면 그의 시를 읽는 데 도움이
됩니다. 가난하고 쓸쓸한 마을 역, 구불구불 이어진 눈길, 파장 터 저녁 무렵은 시인이 추구하는 가장 완
전한 공간입니다. 그가 사랑하는 사람도 거기에 있습니다. 대도시 역에, 탄탄대로에, 휘황한 백화점 거리
에 김종삼은 없습니다.

북치는 소년

내용 없는 아름다움처럼

가난한 아희에게 온
서양 나라에서 온
아름다운 크리스마스 카드처럼

어린양^羊들의 등성이에 반짝이는 진눈깨비처럼.

　무엇에 대해 말하려는지 궁금한 시입니다. 빗댄 대상은 내용 없는 아름다움과 크리스마스카드와 진눈깨비입니다. 결국 '내용 없는 아름다움'을 읽어야 합니다. 외국에서 온 크리스마스카드가 시 속 어린 화자에게 무슨 소용이 있겠습니까. 해야 할 일이 있습니다. '내용 없음'에 저마다 무언가 의미 부여하는 겁니다. 더 많은 의미로 가득 차게. 무엇이 아름다운가요.

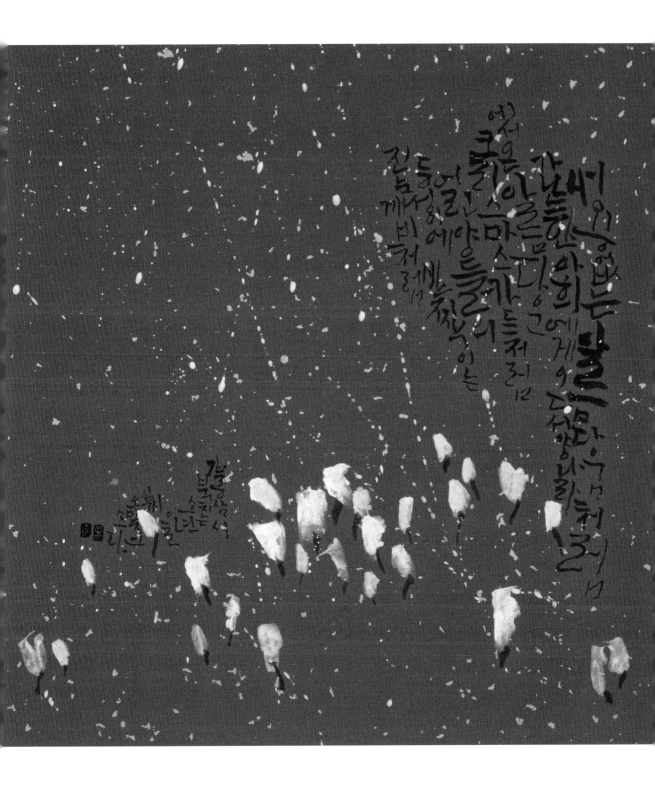

가난한 이하에게
오시 잉드니르에서
혼 이른다운 크리스
마스 윗드처럼 원
양틀의 둥성이에
빈짝이는
진눈깨비처럼

내일은 없다

김종삼께 분치는 소년을 십자오민준씀

라산스카

녹이 슬었던
두꺼운 철문鐵門 안에서

높은 석산石山에서 퍼 부어져 내렸던
올갠 속에서

거기서 준
신발을 얻어 끌고서

라산스카
늦가을이면 광채 속에
기어가는 벌레를 보다가

라산스카
오래 되어서 쓰러저가지만
세모진 벽돌집 뜰이 되어서

　상상의 나래를 펼쳐야 합니다. 시인의 어린 시절로 가 봅니다. 세모진 벽돌집이 있습니다. 성당입니다. 아이의 눈으로 바라보았던 고딕 양식의 성당은 위압적이기도 하지만 엄마 품 같기도 합니다. 지금은 기억 속에서도 낡아 허물어져 희미하지만 거기서 준 신발을 잊을 수 없습니다. 벌레처럼 살았지만 얻어 신은 신발의 은총으로 목숨 부지했다고 고백합니다.

누이
슬었던
두꺼운 철문
안에서 녹은 생산
에서 펴 어지 내렸던
울개속에서 거기서 준
신발을 언어끌고서 라산스카
늦가을이면
광채속에서 기어가는

떨쳐들을보다가

리,쓰스카
오래되에서 쓰러지가지만 세모진 벽돌잔 특인되어서

늦가을 햇빛 줄이는
마른 잎이다.
밟으면 깨어지는
소리가 난다.
거대한 계곡이다.
나무 앞에다.
푸른 하늘을 가진
한 여인의
영원히 맑은 계울이다.
차원을
넘어다보지 못하는
도수리다.
몇 사람 밖에
안 되는 꼬장
겨울이 온 교회당
한 모퉁이다.
아루의 질서이고
맨발이다.

나의 본적本籍

나의 본적本籍은 늦가을 햇볕 쪼이는 마른 잎이다.

밟으면 깨어지는 소리가 난다.

나의 본적本籍은 거대巨大한 계곡溪谷이다.

나무 잎새다.

나의 본적本籍은 푸른 눈을 가진 한 여인의 영원히 맑은 거울이다.

나의 본적本籍은 차원次元을 넘어다니지 못하는 독수리다.

나의 본적本籍은

몇 사람 밖에 아니되는 고장

겨울이 온 교회당敎會堂 한 모퉁이다.

나의 본적本籍은 인류人類의 짚신이고 맨발이다.

나는 본래 어디서 왔는가 고백합니다. 그런데 김종삼이 아니라 그리스도의 발원으로 보입니다. 대자연이 곧 나이며, 하느님의 아들이며, 인류를 위해 스스로 가장 낮은 곳에 내려왔다는 성경의 서사 그대로입니다. 여기서 눈에 띄는 것은 '푸른 눈의 여인'입니다. 그리스도가 가난한 이의 거울이게끔 마련한 사람입니다. 어머니입니다.

무슨 요일曜日일까

의인醫人이 없는 병원病院 뜰이 넓다.
사람의 영혼과 같이 개재介在된 푸름이 한가하다.
비인 유모차乳母車 한 대輛가 놓여졌다.
말을 잘 할줄 모르는 하느님의 것일까.
버리고 간 것일까.
어디메도 없는 연인戀人이 그립다.
창문窓門이 열리어진 파아란 커튼들이 바람 한점 없다.
오늘은 무슨 요일曜日일까.

　지금 나는 어디 있는가. 버려졌다는 유기遺棄 의식 때문에 인간이 태어나면서부터 묻는 실존적 물음입니다. 시인은 한계 상황에 놓였습니다. 의사가 구완하지 않는 병든 현실입니다. 신의 가호도 없는 저주받은 미래입니다. 이 상실 속에 푸르고 파란 존재를 그리워합니다. 이 푸른 이미지는 성모를 상징합니다. 김종삼에게는 라산스카이며, 어머니입니다.

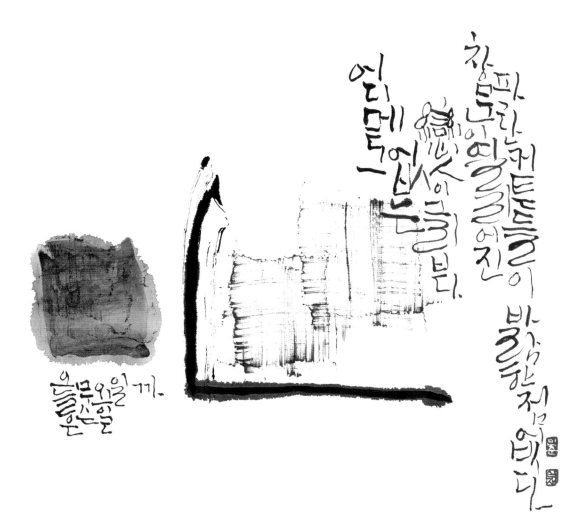

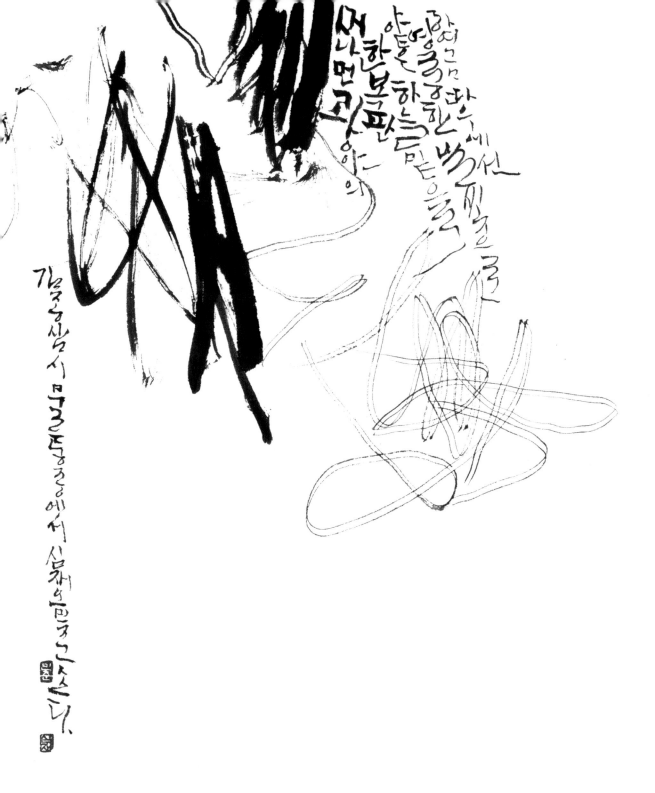

물통桶

희미한
풍금風琴 소리가
툭툭 끊어지고
있었다

그 동안 무엇을 하였느냐는
물음에 대해

다름아닌 인간人間을 찾아다니며
물 몇통桶 길어다 준 일밖에 없다고

머나 먼 광야廣野의 한 복판
야튼
하늘 밑으로
영롱한 날빛으로
하여금 따우에선

　　오르페우스가 저승에서 죽음의 신 하데스 앞에 섰을 때 들었던 물음 같습니다. 김종삼도 죽어서 그동안
무엇을 하였느냐는 물음에 대해 답을 준비했습니다. 물 몇 통 길어다 주었다고. 김종삼의 시는 평화와 아
름다움 두 축으로 이루어져 있습니다. 인간을 위해 길어다 준 물의 정체는 평화였습니다. 그 바탕 위에서
영롱한 아름다움이 펼쳐집니다.

있었다
갈채기 때가 짐꼬
쏘이고 있었다
바람을
말른 풀잎의 끝끝이
떨구들의 남북의
쪼악고 있었다
한낮이 햇볕을

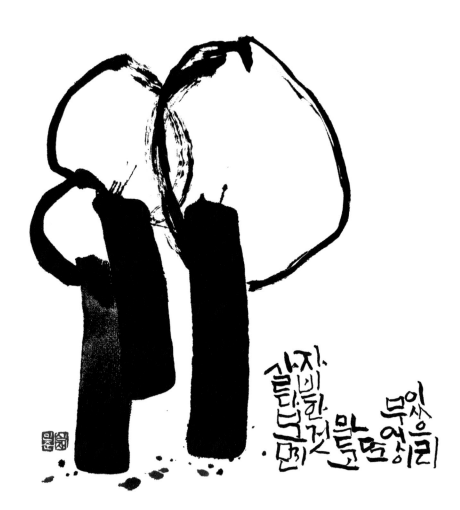

갈짜비틸린박것말것 무엇을 먹어리

유성기 留聲機

　　한 노인老人이 햇볕을 쪼이고 있었다
　　몇 그루의 나무와 마른 풀잎들이 바람을 쏘이고 있었다 BACH바흐의 오보의
주제主題가 번지어져 가고 있었다 살다보면 자비한것 말고 또 무엇이 있으리
　　갑자기 해가 지고 있었다

　　황혼녘 노인은 생의 일몰을 앞두고 있습니다. 마른 잎처럼 메말랐습니다. 바흐의 오보에 협주곡은 밝은 음색과 가벼운 멜로디가 생기를 불러일으킨다고 합니다. 유성기(축음기)에서 투박하게 흘러나오지만 스러져가는 노년을 위무하는 음악은 자비입니다. 더 이상 욕망이 스며들 수 없습니다. 김종삼의 시는 거기에 있습니다.

따뜻한 곳

남루를 입고 가도 차별이 없었던 시절
슈벨트의 가곡歌曲이 어울리던 다방이 그립다

눈내리면 추위가
계속되었고
아름다운 햇볕이
놀고 있었다

형편이 어렵던 시절 김종삼은 무교동 근처 다방에 출근하듯 드나들었습니다. 행색 때문에 내치지 않았던 시절이었습니다. 부지런하고 인정 많았던 슈베르트의 음악이 어울립니다. 김종삼의 시도 그렇습니다. 계속되는 추위에도 아름다운 햇볕을 놀게 하여 인간적 온정을 잃지 않도록 합니다.

김종삼 시
따뜻한 곳절에서 ○○○만 꼭 쓰다

어부 漁夫

바닷가에 매어둔
작은 고깃배
날마다 출렁거린다
풍랑에 뒤집일 때도 있다
화사한 날을 기다리고 있다
머얼리 노를 저어나가서
헤밍웨이의 바다와 노인 老人이 되어서
중얼거리려고

살아온 기적이 살아갈 기적이 된다고
사노라면
많은 기쁨이 있다고

"살아온 기적이 살아갈 기적이 된다."는 시구는 김종삼의 대표적인 주제입니다. 헤밍웨이의 『노인과 바다』는 세상에서 가장 운이 없는 사람의 이야기입니다. "인간은 패배하지 않는다."는 주제는 김종삼의 경구와 어울립니다. 기적은 어떻게 이루어질까요? 적을 형제처럼 여기고 더불어 사는 지혜가 필요합니다.

살아온 기적

이 살아갈 기적이 된다고

새로워지면
믿음은 기쁨이
있다고

바닷가에 매어둔 작은 고깃배 날마다 출렁

풍랑에 뒤집힐

화사한 나를 기다

마이얼리 노를 저어나가서
헤밍웨이의 바다와 若
중얼거리려고
중얼 살아온 기

살아갈 기적이 되
사노라면
많은 기쁨이 있다고

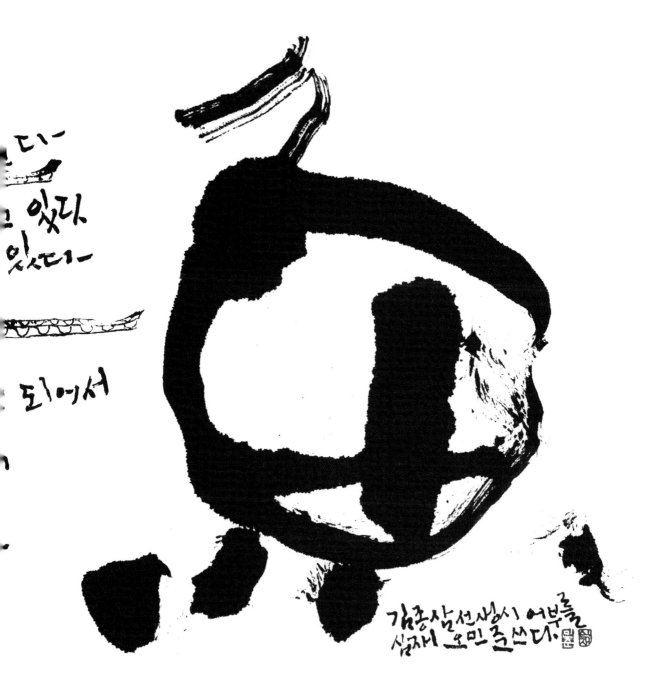

장편掌篇

조선 총독부가 있을 때
청계천변川邊 십전균일十錢均一 상床밥집 문턱엔
거지 소녀가 거지 장님 어버이를
이끌고 와 서 있었다
주인 영감이 소리를 질렀으나
태연 하였다
어린 소녀는 어버이의 생일이라고
십전十錢짜리 두 개를 보였다.

　김종삼의 인간 존중 주제가 잘 나타난 시입니다. 사람에게는 수오지심이 있어서 자기의 옳지 못함을 부끄럽게 여깁니다. 마찬가지로 남의 옳지 못함을 미워합니다. 시 속 어린 소녀는 인간으로서 마땅히 받아야 할 생명 존중을 표명합니다. 이 식민지 시대 상황은 오늘날에도 내면화되어 있습니다. 억압적 식민성 앞에 태연할 수 있는 인간됨이 있어야 합니다.

어린 소녀는의 일 이름다

소녀 이 생고 짜개엿

어 써 라 錢 두 보

어 이 이 十

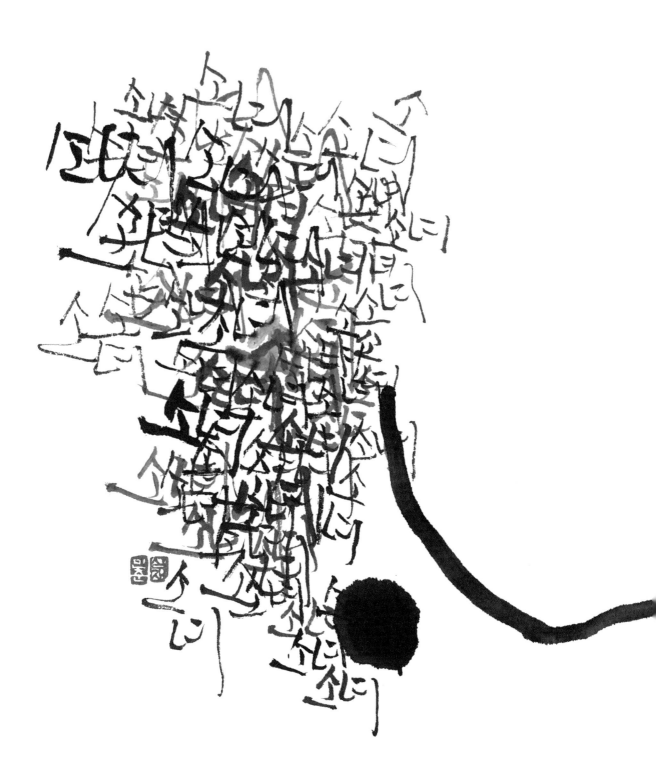

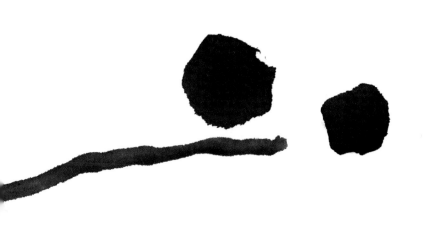

새

또 언제 올지 모르는
또 언제 올지 모르는
새 한마리가 가까이 와
지저귀고 있다
이 세상에선 들을 수 없는
고운 소리가 천체에 반짝이곤 한다
나는 인왕산 한 기슭
납작집에 사는 산 사람이다

새는 천상과 지상을 연결하는 사자입니다. 그가 와서 들려주는 소리는 이 세상에서는 들을 수 없고, 천체, 즉 성하聖河에 반짝입니다. 신의 메신저는 쉽게 오지 않습니다. 신탁을 받기 위해 시인은 산기슭에 낮은 자세로 자리 잡고 있습니다. 시를 생각하면 새는 시적 영감 같은 것입니다. 시는 만들어지지 않고 들려와 속삭입니다.

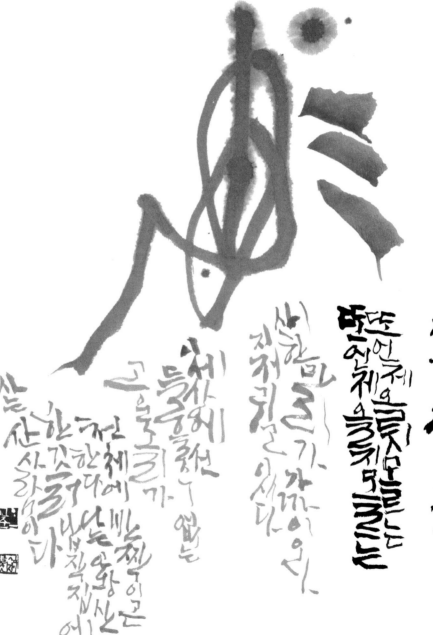

또또인제오토삼으를는
인제옥지이글는

김조삽 시 살으랴 시썼으믹ㅋ소ㅁ다,

산
쩌귀길은이섰다

산한
제들체행는없는

제새들체행는없는

크기가까까이온,

고울도리까
철이이고

산은
산한거건
사낏한체에
사랑이
다

밥짓심산
에

밤찍집산
에

평범한 이야기

한 걸음이라도 흠잡히지 않으려고 생존하여갔다

몇 걸음이라도 어느 성현이 이끌어주는 고된 삶의 쇠사슬처럼 생존되어갔다

세상 욕심이라곤 없는 불치의 환자처럼 생존하여갔다

환멸의 습지에서 가끔 헤어나게 되면은 남다른 햇볕과 푸름이 자라고 있으므로 서글펐다

서글퍼서 자리 잡으려는 샘터 손을 담그면 어질게 반영되는 것들 그 주변으론 색다른
영원이 벌어지고 있었다

생존은 살아 있는 정적인 상태이기도 하지만 살아남으려는 동적 행위이기도 합니다. 김종삼은 편견에서
자유롭고자 세상과 적극적으로 대면했으며 고된 길이라도 평범한 진리에 의지했습니다. 세상과 타협하지
않았기에 누구든 그를 제대로 알지 못합니다. 현실과 이상의 간극에서 잠시 정서적 흔들림이 있을지라도
영원을 향해 걸어갔습니다.

생물들의 갓스다

한결같은 앙금이 금치 않고 집히지
생존하여 갓 다 않음을 철고

적격음히라도 없그의주근 연상형이 골되쇄의 성은돈의가산다

생복일탈없는 삼곤는 불교처럼

생존하여 갓 다

누군가 나에게 물었다

누군가 나에게 물었다. 시가 뭐냐고
나는 시인이 못됨으로 잘 모른다고 대답하였다.
무교동과 종로와 명동과 남산과
서울역 앞을 걸었다.
저녁녘 남대문 시장안에서
빈대떡을 먹을 때 생각나고 있었다.
그런 사람들이
엄청난 고생 되어도
순하고 명랑하고 맘 좋고 인정이
있으므로 슬기롭게 사는 사람들이
그런 사람들이
이 세상에서 알파이고
고귀한 인류이고
영원한 광명이고
다름아닌 시인이라고.

김종삼은 시 자체보다는 시 쓰는 자세를 더 중요시 여기고 있습니다. 시인은 누구일까 답합니다. 시련에 굴하지 않고 지혜롭게 사는 사람들이며 유쾌함을 잊지 않는 사람들이라고. 시는 더부룩하고 쉬어야 한다는 그의 시론과 어울립니다. 그의 시를 보면 삶의 핍진한 현실을 드러내 불편하지만 왜곡이 없이 금방 삶의 진실을 알아챌 수 있습니다.

갑자기 산부인의 느그누가 내게 톡쳤었다, 를 삼켜 ㅇ럭ㄷ요ㄷ

달동네 반 시인이 우리고
한신 두꺼이다 된한 광명하고
이럭 삼들듯이 그럭서 사는
이세상에서 살타화이고
살타화를

극중명성앙 정라나당문시 비생긋인엄임싫많이 늦록늘록 찌록싶
풀들독독 풀들첬고 잘말안에서며 떡들먹고 각능있었 청신고생되었으도 톡쳐고 인정이 늦록
르르괴, 되괴나산괴, 졌다, 밀모 그명랑하고 늦록록

나는 싶이
모되으로
잘모른다고
대답
하였다.

느그가,
내게
물었다,
새끼무나고

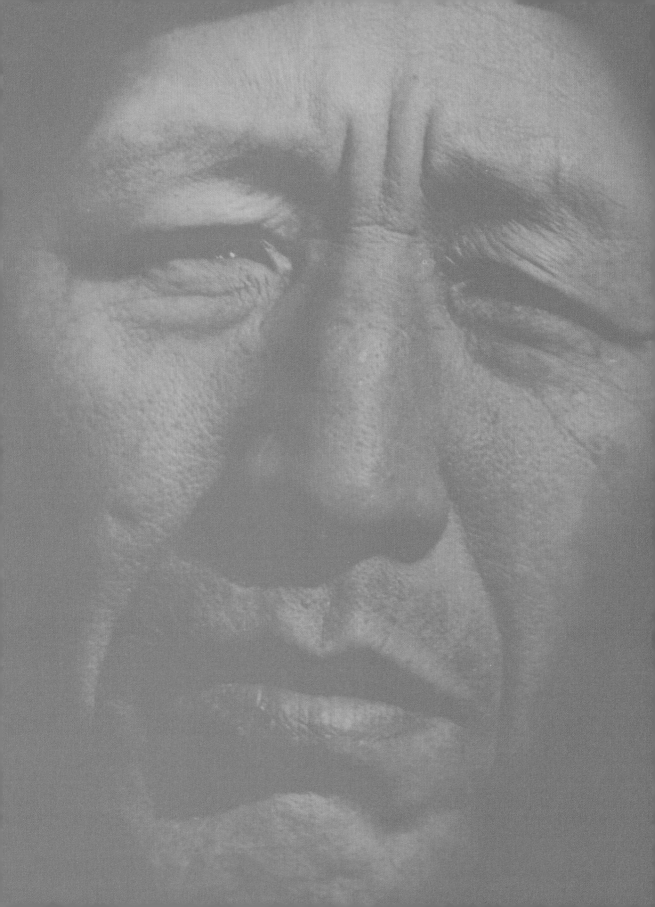

김종삼의 詩情
오민준의 書意

김종삼의 시정詩情과 오민준의 서의書意
—시의 서정을 담은 아름다운 글씨의 세계

1. 아름다움에서 만나다

중국 북송北宋 때 화가 곽희郭熙는 『임천고치林泉高致』에서 '시는 형태 없는 그림이요, 그림은 형태 있는 시'라 했다. 김종삼 시를 캘리그라피로 재현한 오민준의 작품을 대하며 떠오르는 말이다. 그처럼 『캘리그라피로 읽는 김종삼—내용 없는 아름다움』은 시와 글씨의 혼연일체를 방불케 한다. 김종삼의 시가 현실을 형상화하였고 오민준의 글씨가 김종삼의 시정을 빌려 현실을 재창조한 것이다.

캘리그라피Calligaphy는 어원을 따지면 '아름다움Kallos'과 '쓰다Graphy'가 합쳐진 말이다. 그러므로 "아름답게 쓰다."의 뜻이 있다. 국립국어원에서도 캘리그라피를 '글자를 아름답게 쓰는 기술'로 정의하였다. 이때 아름다움은 형태적 아름다움에서 그치는 것은 아니다. 전통 시학에 반기를 들고 시의 현대성을 추구했던 프랑스 시인 기욤 아뽈리네르Guillaume Apollinaire는 시집 『칼리그람Calligrammes(1918)』에

서 시와 그림의 통합을 꾀했다. 이때 자신의 시를 '캘리그램' 즉, '아름다운 상형 문자'라 명명했다. 이처럼 캘리그라피가 추구하는 아름다움은 인간 본질의 표현이다. 나아가 갱신하려는 예술적 욕망의 산물이라 할 수 있다.

　김종삼과 오민준이 만나는 곳도 바로 이 지점이다. '아름다움'이라는 미학적 세계에서 다른 장르의 두 매개체와 두 예술가의 만남이 이루어졌다. 그러므로 오민준은 상호 텍스트의 관계에서 볼 때 김종삼의 독자였다가 작가로 변신하는 존재다. 이 자리 바꿈은 두 예술가의 대화처럼 진행되었을 것이다. 그 결과물로서『캘리그라피로 읽는 김종삼－내용 없는 아름다움』은 김종삼의 시 세계에 머물렀던 독자에서 더 확장된 새로운 독자의 탄생을 의미한다.

　김종삼 시의 아름다움은 '내용 없는 아름다움'이라는 절묘한 시구에 정수를 담고 있다. 시「북치는 소년」의 한 행인 이 말은 쉽사리 이해할 수 없다. 가치 없는 아름다움이라 치부하기에는 자구적이며 인상적 판단이다. 특정한 의미에 갇혀 있지 않은 상태라 할 수 있다. 굳이 의미를 따져 상응시켜 놓을 수 없을 만큼 열려진 미학적 차원이다. 그러므로 이 책에 담긴 오민준의 캘리그라피는 내용 없음에 또 하나의 의미를 확장하는 계기가 분명하다.

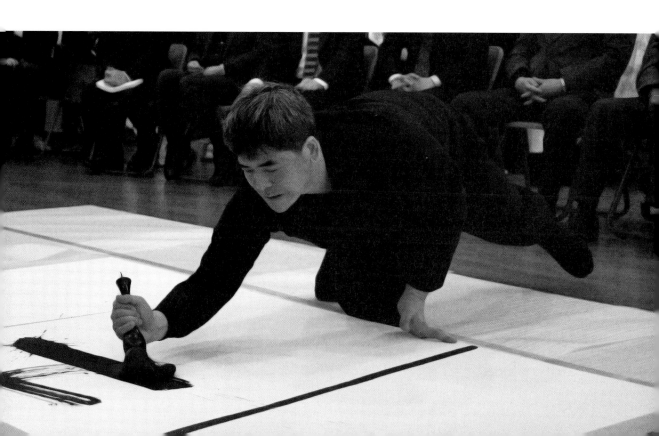

2. 김종삼을 읽는 독법

김종삼 시를 읽는 오민준의 독법을 묶어 보면 다음과 같다.

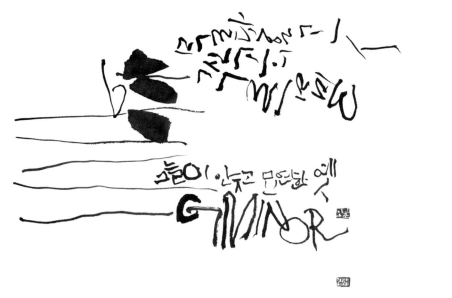

G·마이나

물
닿은 곳

神羔의
구름밑

그늘이 앉고
杳然한
옛
G·마이나

시 「G·마이나」는 3연으로 된 시이다. 오민준은 이를 두 개 층위로 변주시켜 놓았다. 삶과 죽음, 시작과 끝이 분별없이 흘렀던 시간을 천상과 지상의 명백한 공간으로 분리시켰다. 그럼으로써 이 시가 담고 있는 애도의 뜻을 보다 극명하게 보여 주었다. 그리고 그 행간을 잇는 음계를 이미지로 달아 놓았다. 그렇게 분리의 변주는 새로운 차원에서 합일되는 상황을 연출한다.

돌각담

廣漠한 地帶이다기울기
시작했다잠시꺼밋했다
十字型의칼이바로꼽혔
다堅固하고자그마했다
흰옷포기가포겨놓였다
돌담이무너졌다다시쌓
았다쌓았다쌓았다돌각
담이쌓이고바람이자고
틈을타凍昏이잦아들었
다포겨놓이던세번째가
비었다.

김종삼시 돌각담을 사생 으로 삼았다.

적층의 변주다. 김종삼이 형상화한 돌각담은 각진 돌의 프레임이 반복돼 죽음의 견고함이 강조되었다. 이 구체시는 오민준의 읽기를 통해 변주된다. 죽음이 적층되는 것은 마찬가지이지만 울퉁불퉁 투박하다. 돌과 돌 틈에 또 돌을 끼워 넣는 형식으로 만든 돌담은 죽음의 긴장 속에 작은 구멍 같은 여백을 만들어 놓고 있다. 이 트인 숨통에서 죽음의 상처는 어느 정도 다독거려진 듯하다.

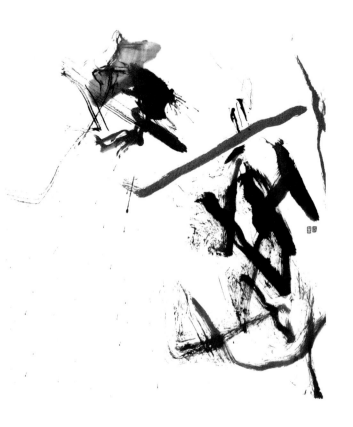

샹뺑

술을 먹지 않았다.
가파른 산을 올라가고 있었다.
산과 하늘이 한바퀴 쉬입게 뒤집히었다.

다른 산등성이로 바뀌어졌다. 뒤집힌 산덩어린 구름을
뿜은채 하늘 중턱에 있었다.

뉴스인듯한 라디오가 들리다 말았다. 드물게 심어진
잡초가 말리어진 보리밭은 사방으로 펼치어져 하늬 바람이
서서히 일었다. 한 사람이 앞장서 가고 있었다.
좀 가노라니까
낭떠러지기 쪽으로
큰 유리로 만든 자그만 스카이 라운지가 비탈지었다.
언어에 지장을 일으키는
난쟁이 화가 로트렉끄씨가
화를 내고 있었다.

전면적 배제의 변주이다. 배제는 차이의 발견이다. 차이는 현실에서 가혹한 삭제로 이어지기 마련이다. 홀로코스트가 그랬고, 5월 광주의 비극이 그랬다. 그러나 예술로 승화된 배제의 원리는 새로운 세계로 향하는 첫걸음을 잉태하고 있다. 캘리그라피로 재현된 텍스트에서 김종삼의 텍스트를 발견하기 어렵다. 환상적이다. 그러나 명료하다. 이 아이러니는 혼돈에 빠진 현실을 더 핍진하게 보여준다. 오도되고 역전된 현실의 허상을 단적으로 형상화한 것인지도 모른다. 오민준은 김종삼을 앞서간 로트레크를 따르고 있다. 로트레크는 그동안 배제되었던 주변인과 소수자를 과감히 화폭에 담았다. 이제 오민준은 그를 통과해 더 앞서가고 있다. 풍경은 보이는 그대로 보이지 않는다. 그러나 그 뒤따름에도 미학적 숭고함이 일관되게 유지되고 있다.

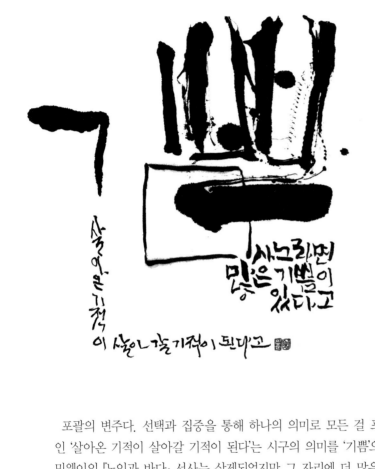

어부

바닷가에 매어둔
작은 고깃배
날마다 출렁거린다
풍랑에 뒤집일 때도 있다
화사한 날을 기다리고 있다
머얼리 노를 저어나가서
헤밍웨이의 바다와 노인이 되어서
중얼거리려고

살아온 기적이 살아갈 기적이 된다고
사노라면
많은 기쁨이 있다고

 포괄의 변주다. 선택과 집중을 통해 하나의 의미로 모든 걸 포섭한다. 이 시 「어부」의 중심 메시지인 '살아온 기적이 살아갈 기적이 된다'는 시구의 의미를 '기쁨'으로 초점화하여 형상화한다. 비록 헤밍웨이의 『노인과 바다』 서사는 삭제되었지만 그 자리에 더 많은 주체들의 고단한 삶이 자리를 잡는 기적을 경험하게 된다.

 이러한 변주의 모든 과정은 롤랑 바르트가 이미지 포착의 핵심으로 말했던 푼쿠툼punctum의 변주라 할 수 있다. '나를 찔러 상처를 남긴' 아우라이다. 상식과 편견에 얽맨 눈으로 볼 수 없는 개별적이며 고양된 공간이다. 이는 김종삼이 시적 대상으로 삼은 것이기도 하다. 그것을 읽어낸 주체는 독자로서 오민준이다. 그러나 그 읽기가 새롭게 텍스트화 되는 순간, 오민준의 창작 세계만 남는다. 동시에 우리는 김종삼으로 환원하는 상호 텍스트 읽기의 쾌락을 누리면 된다.

3. 'ㅅ'의 변주와 'ㅁ'의 포월

오민준이 무게 중심을 두는 두 개의 낱글자가 있다. 'ㅅ'과 'ㅁ'이다. 그의 작품을 읽는 여러 갈래가 있겠지만 이 두 표징表徵을 통해 나름 길을 열 수 있다. 분리와 적층과 배제와 포괄의 변주 묶음은 'ㅅ' 낱글자에서 심미적 형상화를 이루고 'ㅁ' 낱글자에서 융합적 형상화를 성취한다.

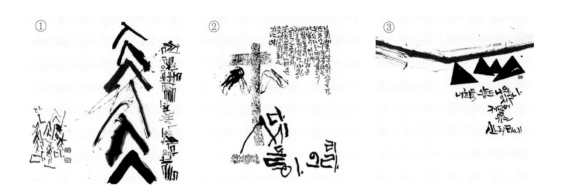

캘리그라피 ①은 시 「돌각담」을 형상화한 것이다. 주검들이 겹쳐 쌓이는 형상을 '다시'의 낱글자 'ㅅ' 으로 표현했다. 기존 돌각담의 각진 프레임을 붕괴시키고 새로운 공간에서 구현했다. 원 텍스트의 시 어는 사라져 형해形骸만 남았다. 명확한 전달력은 희미해졌지만 오민준이 구성한 새로운 프레임 속에 서 전쟁의 비극적 상황은 오히려 곡진曲盡하다. 소통의 거부는 김종삼의 영향에서 벗어나고자 하는 오 민준의 예술적 행보라 할 수 있다. 자신의 예술 공간에서 새로운 텍스트를 창조하려는 것이다. 이 'ㅅ' 의 심미성은 사람으로, 집으로, 산으로 이미지가 변주 된다.

②는 시 「전봉래」의 캘리그라피이다. 이 작품에서 '다시'의 낱글자 'ㅅ'은 사람의 형상을 하고 있다. 희미한 십자가를 배경으로 안타까운 영혼의 존재를 지지하는 듯 삼각대형을 이루고 있다. 원 텍스트 에서 김종삼이 떠받쳐 세우고자 했던 우정과 음악과 시의 정립鼎立을 오롯이 담았다. 'ㅅ'의 이미지 반 복은 앞서 캘리그라피 ①에서도 보았던 것으로 죽음의 반복적 상황을 담고 있다. 이를 통해 전봉래 의 죽음과 김종삼의 죽음 의식과 독자(오민준을 포함)의 수용이 일체화identification되는 효과를 누 리고 있다.

③은 시 「엄마」의 캘리그라피이다. 시에 등장하는 '너희들'은 가난한 아이들이다. 그런데 오민준의 캘리그라피에서는 이 작품과 대면하는 우리 모두를 호명하고 있다. 김종삼과 오민준과 아이들과 우 리들은 어디서 만나고 있는가. '저물어 가는 산허리'다. 이 공간은 삶의 우여곡절이 연이어 있는 장소

다. 이때 낱글자 'ㅅ'은 산의 형상으로 연산을 이루고 있다. 김종삼 시의 핵심 시구인 '엄마는 죽지 않는 계단'의 재해석이라 할 수 있다. 첩첩산중 아득함의 연속이기보다는 두 팔로 껴안아 보듬는 영원한 모성의 형상으로 변주되었다.

이처럼 오민준이 펼친 낱글자 'ㅅ'의 변주는 김종삼의 시적 정서를 넘어 새로운 구경을 펼친다. 사람으로, 집으로, 산으로 변주되는 개방성은 오민준의 심미적 세계를 보여 주는 것이다. 천지인 합일의 평등과 평화의 보편주의의 발상이라 할 수 있다.

낱글자 'ㅁ'의 이미지는 심미성의 변주를 넘어 형식이 내용을 보듬고 내용이 형식을 새로운 차원으로 이끌고 가는 포월抱越의 경이로움을 보여준다. ④는 시 「민간인」의 캘리그라피이다. 젖먹이를 삼킨 용당포 앞바다는 검게 드리워진 'ㅁ'의 이미지이다. 오른편 따로 분리된 'ㅁ'의 형상은 서로 슬픔을 이기지 못하는 듯 네 귀가 틀어져 있다. 곧 무너질 듯하다. 그 난경 속에 빠진 듯 어린 'ㅁ'이 흔들리며 가라앉고 있다. 이 비극은 온전히 저 푸른 왼편 'ㅁ'이 담아내고 있다. 김종삼의 시에서 '푸른 시야'는 여성적 상징이다. 특히 예수의 죽음을 목도하여 부활을 예지하는 성모의 언어이며 모든 어머니의 총합이다. 분단이 초래한 비극은 이 'ㅁ'의 푸른 모성 품에서 잦아들고 있다.

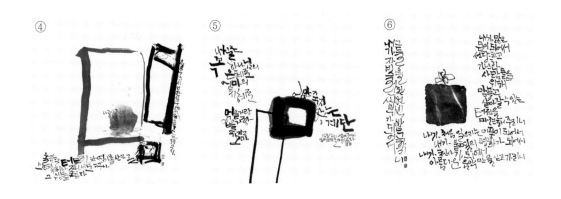

⑤는 시 「엄마」의 또 다른 변주다. 앞서 같은 시의 캘리그라피에서 'ㅅ'의 심미성이 영원성을 담았는데 이 캘리그라피에서는 'ㅁ'으로 변주되면서 '문'으로 형상화된다. 한 차원에서 다른 차원으로 넘어가는 길을 여는 신비체험이다. 이는 성육신incarnation의 존재론적 변화를 연상시킨다. 고통과 고난의 때를 이겨내고 일어난 사건이다. 그러므로 'ㅁ'은 그리스도를 잉태한 성모처럼 가난한 아이들을 품고 새로운 세계로 인도하는 모성의 면모라 할 수 있다.

⑥은 시 「미사에 참석한 이중섭씨」의 캘리그라피이다. 김종삼의 시어들이 울타리가 되어 'ㅁ'을 보듬은 형상이다. 이 가호加護에는 가난한 사람들, 평화, 천사, 음악 등의 시어가 보석처럼 박혀 빛을 발하고 있다. 이중섭이 추구했던 그림이, 김종삼이 지향했던 시가 가난한 사람들에게 선물이 되길 바라는 소망을 오민준이 선뜻 보여 주었다. 그래서 모성의 낱글자 'ㅁ'은 기쁨이며 축복이고 선물로 변화되었다.

초월超越이 한계상황을 넘을 때 장애를 부정하고 삭제하여 획득하는 경지라면 포월은 막다른 상황조차 껴안고 위무慰撫하며 새로운 세계로 더불어 가려는 실존적 기투企投라 할 수 있다. 이 영웅적 행로에 모성이 자리하고 있다. 이 여성적 글쓰기야 말로 김종삼 시학의 정수이며 오민준에게 미친 시적 서정의 모태이다.

4. 내용 없음과 있음

캘리그라피에는 한 사회의 문화적, 역사적 흔적이 담겨 있다고 한다. 그렇기에 단순히 아름다움의 형식을 넘어 한 사회를 이루는 의미가 묵직하게 자리하고 있다. 나아가 기계적이고 기능적인 글자, 혹은 언어의 숲에서 나와 그 숲 전체를 바라볼 수 있게 하는 감성적 기능이 캘리그라피에 있는 것 같다.

김환기가 이국 만 리 미국에서 캔버스를 앞에 놓고 수없이 찍은 점은 「어디서 무엇이 되어 다시 만나랴」라는 추상화로 탄생했다. 이 역작은 김광섭의 시 「저녁에」가 원 텍스트이다. 시인은 별 하나를 보며 그리움을 삭였고 화가는 그리움을 한 점 한 점 찍으며 예술로 승화시켰다. 이 상호 텍스트 간에 오갔던 서정의 깊이를 오민준의 캘리그라피에서 가늠해 볼 수 있다.

오민준의 캘리그라피는 김종삼의 시에 공간을 마련했으며 육체를 부여하여 숭고한 아름다움을 우리 눈으로 볼 수 있게 해 주었다. 김종삼의 시 세계는 단일하거나 고정된 것이 아니다. 언제나 복합적이며 동적이며 생산적이다. 이 고양된 시 세계에 오민준의 캘리그라피가 일조하였음은 물론이다.

김종삼이 펼쳐 놓은 아름다움의 '내용 없음'의 공간은 언제나 자리하는 모성의 장소로서 늘 비어 있다. 오민준의 아름다움은 힘껏 그 품으로 달려가 하나가 되었다. 미켈란젤로의 피에타처럼 자비와 연민의 공동체를 이룬 것이다.

地　帶

미풍이 일고 있었다

철쭉덤거리며 선회하고

噴水의 石材 돌레를 旬牲들의 두 발 묶인 검은 標本들이

웃을 벗은 여자들이 벤치에 앉아 있었다

한 여자의 눈은 擴大되어 가고 있었다

엉과 말이 없는 검은 標本들이 기인 둘레를 덜커덕거

리며 선회하고 있었다

半世紀가 지난 아우슈비츠 收容所의 한 部分을 차지한

잔잔한 성하星河의 흐름

김종삼 (1921~1984)

1921 (1세) : 4월 25일(음력 3월 19일), 황해도 은율殷栗에서 아버지 김서영金瑞永과 어머니 김신애金信愛 사이에서 4남 중 차남으로 태어났다. 본관은 안산安山이며, 아호나 필명은 따로 없고 주로 본명으로 작품 활동을 하다. 아버지는 평양에서 동아일보 지국을 운영했으며 어머니는 기독교 집안의 외동딸로 한경직韓景職 목사와 인연이 있었다. 형 김종문金宗文에 따르면 아버지는 극단적으로 엄격하고 무서웠다. 반면 어머니는 자식들을 욕한 일이라곤 한 번도 없었다. 아버지가 자식들의 종아리를 칠 때면 목 놓아 울었다. 아버지가 평양으로 이사한 후 김종삼金宗三은 은율에 남아 다른 형제들과 떨어져 외갓집에서 어린 시절을 보냈다. 형 김종문金宗文은 평양에서 자랐으며 후에 군인 겸 시인이 된다. 동생 김종인金宗麟은 일본에 거주하다 2004년 무렵에 사망했으며, 김종수金宗洙는 결핵을 앓다가 22세에 스스로 목숨을 끊었다. 이후 김종삼의 시에서 막내 동생 종수의 죽음은 큰 부분을 차지한다. 원적은 황해도로서 정확한 지번을 확인할 수 없다. 본적은 서울시 성북구 성북동 164-1로 되어 있다.

1934(13세) : 3월, 평양 광성 보통학교를 졸업하다.
　　　　　　4월, 평양 숭실 중학교에 입학하다.

1937(16세) : 7월, 숭실 중학교를 중퇴하다. 1971년 현대시학사 작품상 수상 소감에 따르면 소학교 때부터 낙제하기 일쑤였고 중학교에 가서도 마찬가지였음을 토로하고 있다.

1938(17세) : 4월, 일본에 가 있던 형 김종문의 부름에 따라 도일하여 동경 도요시마豊島 상업 학교에 편입학했다고 알려졌지만 현재 김종삼 관련 기록은 찾을 수 없는 형편이다.

1940(19세) : 3월, 도요시마 상업 학교를 졸업한 것으로 돼 있지만 확인해야 할 부분이다.

1942(21세) : 4월, 일본 동경 문화 학원 문학과에 입학하다. 야간학부로서 낮에는 막노동을 하며 밤에 공부하는 주경야독의 시절을 보냈다고 전해진다. 그러나 일본 동경 문화 학원은 당시 야간학부가 없었음이 확인되었다. 다만 동경만 부두에 동원돼 일했을 개연성은 있다.

1944(23세) : 6월, 동경 문화 학원을 중퇴하고, 영화인과 접촉하면서 조감독으로 일하다. 동경 출판 배급 주식회사에 입사했으나 그해 12월에 회사를 그만두었다.

1945(24세) : 8월, 해방이 되자 곧바로 일본에서 귀국하여 형 김종문의 집에 머물러 살았다. 조카 영한에 따르면 당시 김종문은 군사 영어 학교에 입교하여 국방 관사에서 기거했다고 한다.

1947(26세) : 2월, 유치진柳致眞을 사사하면서 최창봉崔彰鳳의 소개로 극단 '극예술 협회'에 입회하여 연출부에서 음악을 담당하다. 이 무렵 시인 전봉건全鳳健의 형인 전봉래全鳳來 등과 교류하게 된다.

1953(32세) : 5월, 형 김종문 시인의 소개로 군 다이제스트 편집부에 입사하다. 시인 김윤성金潤成의 추천으로 『문예』지에 등단 절차를 밟으려 했으나 거부당하다. '꽃과 이슬을 쓰지 않았고' 시가 '난해하다'는 이유에서였다.

1954(33세) : 6월, 시작품 「돌」을 『현대예술』에 발표하다. 김시철 시인에 따르면 이 작품이 김종삼의 등단작이라 했지만 발표지에 등단 언급은 없다. 서지 작업이 따라야 할 것이다.

1955(34세) : 12월, 국방부 정훈국 방송과에서 음악 담당으로 일하기 시작하다. 이후 10년간 그 곳의 상임 연출자로 근무하다.

1956(35세) : 4월, 형 김종문 시인의 주선으로 석계양의 수양녀 친구였던 27세의 정귀례鄭貴禮와 결혼하다. 신부는 경기 화성 출신으로 수원 여고를 나와 수도 여자 사범 대학을 졸업한 후 직장 생활을 하고 있었다. 석계양은 당시 문인들과 교분이 많았던 인사였다. 이현李賢 감독, 양운梁雲, 나애심羅愛心 주연의 영화 「물레방아」의 음악 담당 스텝으로 일하다. 이 영화는 8월 17일 중앙 극장에서 개봉되었다.
11월 9일 「현대시회現代詩會」발족에 참여하다. 이 시회는 해방 후 등단한 시인들의 모임으로 김관식金冠植, 김수영金洙暎, 박봉우朴鳳宇, 송욱宋稶, 신경림申庚林, 천상병千祥炳, 전봉건全鳳健 등이 회원이다.
11월, 『문학예술』과 『자유세계』에 시 「해가 머물러 있다」와 「현실의 석간」 등을 각각 발표하다.

1957(36세) : 4월, 김광림金光林, 전봉건全鳳健 등과 3인 연대 시집 『전쟁과음악과희망과』를 자유세계사에서 발간하였다. 그는 이 시집에 「개똥이」 외 9편의 작품을 수록 하였다. 5월에 『문학예술』에 「종달린 자전거」를, 9월에 『자유문학』에 「배음의 전통」 등을 발표하다.

1958(37세) : 10월, 장녀 혜경惠卿이 성북구 성북동 164-1에서 출생하다. 부인 정귀례는 서울 상계동 12단지 7동 805호에서 장녀 혜경 가족과 살았으며, 경기도 남양주시 별내면 청학리 소재 요양원에서 여생을 보내다 2019년 3월 소천하였다.
4월 25일 국립 극단 「가족」(이용찬 희곡, 이원경 연출) 공연에 음악 담당으로 참여. 이 작품은 아서 밀러의 「세일즈맨의 죽음」과 구도와 내용이 비슷한 작품으로 평가됨. 시작품 「시사회」와 「쑥내음 속의 동화」를 『자유문학』과 『지성』에 각각 발표하다.

1959(38세) : 시작품 「다리밑」, 「드빗시 산장부근」, 「원색」 등을 『자유문학』과 『사상계』에 각각 발표하다. 11월 25일자 『서울신문』에 김광림 시집 『상심하는 접목』 해설을 쓰다.

1960(39세) : 시작품 「토끼똥·꽃」, 「십이음계의 층층대」, 「주름간 대리석」 등을 『현대문학』지에 발표하다. 12월 23일자 『평화신문』에 자살한 조각가 차근호의 조사를 쓰다.

1961(40세) : 4월, 차녀 혜원惠媛이 종로구 도렴동 53번지에서 출생하다. 시 「전주곡」과 「라산스카」를 발표하다.
12월 18일 문화방송(KV) 『예술극장』에 장호章浩 작 「모음의 탄생」을 창작 연출하여 방송하다.

1962(43세) : 6월, 격월간 동인지 「현대시」 발간에 참여하다. 여기에 시 「구고舊稿」, 「초상肖像·실종失踪」을 발표하다.
10월 4일자 『대한일보』에 「신화세계에의 향수」라는 제목으로 영화 「흑인 올훼」의 평론을 쓰다.

1963(42세) : 현재의 KBS 제2 방송인 동아 방송국 총무국에 촉탁으로 입사하다.
2월에 『현대문학』에 전봉래를 회고하는 글 「피난때 년도年度 전봉래全鳳來」를 싣다.
4월 9일, 서울 중앙 방송국이 마련한 제1 회 방송 신작 가요 발표회에 박남수朴南洙, 장만영張萬榮, 박목월朴木月과 작사가로 참여하다.
6월 29일, 시극 연구 창작과 발표 활동을 목적으로 한 『시극』 동인회 발족에 참여하다.
8월 24일, 중앙 공보관에서 열린 제1 회 정기 연구 및 합평회에 참석하다.

1964(43세) : 10월, 신구문화사에서 발간된 34인 공동 시집 『전후문제시집』에 시 「주름간 대리석大理石」 외 14편 수록되다. 12월, 시작품 「발자국」 등을 『문학춘추』에 발표하다.

1965(44세) : 시작품 「무슨요일일까」, 「생일」 등을 『현대문학』과 『문학춘추』에 각각 발표하다.

1966(45세) : 시작품 「샹뼁」, 「배음背音」, 「지대地帶」 등을 『신동아』, 『현대문학』, 『현대시학』 등에 각각 발표하다. 2월 26, 27일 국립 극장에서 올린 시극 동인회 제2 회 공연에 음악 감독으로 참여하다. 공연 작품은 홍윤숙洪允淑 작, 한재수韓在壽 연출의 「여자의 공원」, 신동엽申東曄 작, 최일수崔一秀 연출의 「그 입술에 패인 그늘」, 이인석李仁石작, 최재복崔載福 연출의 「사다리 위의 인형」 이다.

1967(46세) : 4월, 동아 방송 제작부에서 일반 사원으로 취직하여 근무하다. 배경 음악을 담당하였다. 1월, 신구문화사에서 발간된 『52인 시집』에 「앙포르멜」 외 12편의 시작품을 발표하다.

1968(47세) : 11월, 김광림, 문덕수 등과 성문각에서 3인 시집 『본적지本籍地』를 발간하다. 이 시집에 그는 「물통桶」 외 7편의 작품을 수록하고 있다.

1969(48세) : 6월, 첫 개인 시집 『십이음계十二音階』를 삼애사에서 출판하다. 이 시집에는 「평화平和」 외 34편의 작품을 수록하고 있다.

1970(49세) : 시작품 「민간인」, 「연인의 마을」 등을 『현대문학』과 『현대시학』 등에 각각 발표하다.

1971(50세) : 10월, 시작품 「민간인」, 「연인의 마을」, 「67년 1월」 등으로 제2 회 『현대시학』 작품상을 수상하다. 부상으로 연구비 20만 원이 주어졌고, 심사 위원은 박남수, 조병화, 박태진이었다. 시작품 「개체」, 「엄마」 등을 『현대문학』과 『현대시학』 등에 각각 발표하다.

1973(52세) : 시작품 「고향」, 「시인학교」, 「첼로와 PABLO CASALS」 등을 『문학사상』, 『시문학』, 『현대시학』 등에 각각 발표하다.

1974(53세) : 시작품 「유성기」, 「투병기」 등을 『현대시학』, 『문학과지성』 등에 각각 발표하다.

1975(54세) : 시작품 「투병기」, 「산」, 「허공」 등을 『현대문학』, 『시문학』, 『문학사상』 등에 발표하다.

1976(55세) : 5월, 방송국에서 정년 퇴임하다.
시작품 「궂은 날」, 「꿈속의 나라」 등을 『월간문학』, 『현대문학』 등에 각각 발표하다.

1977(56세) : 8월, 두 번째 시집 『시인학교』를 신현실사에서 300부 한정판으로 출간하다. 이 시집에는 「기동차가 다니던 철뚝길」 외 38편의 작품을 수록하고 있다. 시작품 「걷자」, 「장편掌篇」 등을 『현대시학』, 『심상』 등에 각각 발표하다.

1978(57세) : 시작품 「행복」, 「운동장」 등을 『문학사상』, 『한국문학』 등에 각각 발표하다. 3월 25일, 한국 시인 협회상을 수상하다. 시작품 「앞날을 향向하여」, 「산」 등을 『심상』, 『월간문학』 등에 각각 발표하다.

1979(58세) : 5월, 민음사에서 시 선집 『북치는 소년』을 발간하다. 이 시 선집에는 시작품 「물통」 외 59편을 수록하고 있다. 시작품 「최후의 음악」, 「아침」 등을 『현대문학』, 『문학사상』 등에 각각 발표하다.

1980(59세) : 시작품 「그날이 오며는」, 「헨쎌과 그레텔」 등을 『시문학』, 『문학과지성』 등에 각각 발표하다.

1981(60세) : 시작품 「연주회」, 「실기實記」 등을 『월간문학』, 『세계의 문학』 등에 각각 발표하다.

1982(61세) : 9월, 세 번째 시집 「누군가 나에게 물었다」를 민음사에서 간행하다. 이 시집에는 「형刑」 외 41편의 작품을 수록하고 있다. 시작품 「등산객」, 「극형極刑」 등을 『문학사상』, 『현대문학』 등에 각각 발표하다.

1983(62세) : 12월 26일, 시집 『누군가 나에게 물었다』로 대한민국 문학상 우수상을 수상하다. 시작품 「백발의 에즈라 파운드」, 「죽음을 향하여」 등을 『현대문학』, 『월간문학』 등에 각각 발표하다.

1984(63세) : 시작품 「꿈의 나라」, 「이산가족」 등이 『문학사상』, 『학원』 등에 각각 발표되다. 12월 8일, 간경화로 미아리 소재 상수 병원에서 사망하다. 유품으로 『현대시학』 작품상 상패, 혁대 2점, 도민증 1점, 볼펜 1점, 물통 1개, 모자 1점, 체크무늬 남방 1벌, 본인 시집 2권이 전부였다. 그의 유해는 경기도 송추 울대리 소재의 길음 성당 묘지에 안장되었다. 묘소에는 '안산김씨종삼安山金氏宗三 베드로지묘之墓'라는 비명碑銘을 새긴 묘비가 세워져 있었다. 그런데 지금은 홍수 피해(1996)로 같은 성당 묘지의 다른 곳으로 이장하였다.

1985 : 유고 시 「나」, 「北녁」 등 5편이 『문학사상』에 발표되다.

1988 : 12월, 박중식 시인이 김광림 시인의 도움을 받아 청하에서 『김종삼 전집』을 출간하다. 장석주 편으로서 시 180편과 산문 2편, 생애와 작품 연보 등이 수록되어 있다.

1989 : 8월, 시 선집 「그리운 안니·로리」가 문학과 비평사에서 출간되다. 이 시 선집에는 「스와니 강江이랑 요단 강江이랑」 외 103편의 작품을 수록하고 있다.

1991 : 도서출판 청하에서 발행하는 『현대시세계』에서 '김종삼 문학상'을 제정했으나 출판사의 도산으로 무실하게 되었다. 11월, 시 선집 『스와니강江이랑 요단강江이랑』이 미래사에서 출간되다. 이 시 선집에는 「다리 밑」 외 115편의 작품을 수록하고 있다.

1992 : 12월 7일, 김종삼 시인의 8주년 기일에 국립 수목원(광릉 수목원) 중부 임업 시험장 앞 '수목원 가든' 이라는 음식점 앞 길가에 시비를 건립하다. 시비 건립은 박중식 시인을 비롯한 39인의 선후배 문인들이 시비 건립을 위한 모금 전시회를 통해 이루어졌다. 시비의 글씨는 서예가 박양재가 조각은 조각가 최옥영이 담당했다. 시비의 윗면에는 「북치는 소년」이, 옆면에는 「민간인民間人」이 새겨져 있다. 이 시비는 2011년 12월 21일 경기도 포천군 소흘읍 고모리 저수지 수변 공원으로 이전하였다.

1996 : 1996년 여름, 홍수 피해로 묘지의 봉분과 시비가 유실되다. 그런데 평소 김종삼 시인을 사숙私淑했던 시인 박중식의 도움으로 같은 성당 묘지의 다른 곳으로 옮겼다. 유실된 시비에는 「북치는 소년」이 새겨져 있었다고 한다.

2018 : 도서출판 북치는소년에서 『김종삼정집金宗三正集』과 시 선집 『김종삼·매혹시편』을 발간하다.

2020 : 도서출판 북치는소년에서 『캘리그라피로 읽는 김종삼-내용 없는 아름다움』을 발간하다.

캘리그라피로 읽는 김종삼

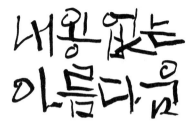

1판1쇄 펴낸날 2020년 4월 25일

지은이 김종삼·오민준·이민호
펴낸이 이민호
펴낸곳 북치는소년
출판등록 제2017-23호
주소 10442 경기도 고양시 일산동구 일산로 142, 427호
 (백석동, 유니테크벤처타운)
전화 02-6264-9669
팩스 0505-300-8061
전자우편 book-so@naver.com
편집/디자인 인준철
김종삼 사진 ©육명심
인쇄 두리터
ISBN 979-11-965212-8-8

• 이 책의 저작권은 북치는소년에 있습니다. 저작권법에 따라 한국에서
 보호를 받는 저작물이므로 무단전재 및 복제를 금합니다.